近现代书画名家教学系列丛书

教你学写兰

白蕉 著　王浩州 集录

北京师范大学出版集团
BEIJING NORMAL UNIVERSITY PUBLISHING GROUP
北京师范大学出版社

图书在版编目（CIP）数据

白蕉教你学写兰 / 白蕉著；王浩州集录 . —北京： 北京师
范大学出版社，2021.10
（近现代书画名家教学系列丛书）
ISBN 978-7-303-27025-5

Ⅰ . ①白… Ⅱ . ①白… ②王… Ⅲ . ①兰科－花卉画－绘
画技法 Ⅳ . ① J212

中国版本图书馆 CIP 数据核字（2021）第 113822 号

营 销 中 心 电 话 010-58807651
北师大出版社高等教育分社微信公众号 新外大街拾玖号

BAIJIAO JIAONI XUE XIELAN

出版发行：北京师范大学出版社 www.bnup.com
北京市西城区新街口外大街 12-3 号
邮政编码：100088
印　　刷：北京盛通印刷股份有限公司
经　　销：全国新华书店
开　　本：787 mm×1092 mm　1/20
印　　张：8.8
字　　数：100 千字
版　　次：2021 年 10 月第 1 版
印　　次：2021 年 10 月第 1 次印刷
定　　价：48.00 元

策划编辑：卫　兵　　　　　　　责任编辑：王　强　王　亮
美术编辑：李向昕　　　　　　　装帧设计：章　正
责任校对：段立超　王志远　　　责任印制：马　洁

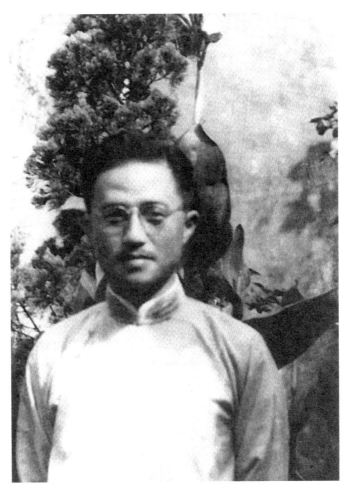

白蕉先生（1907—1969）

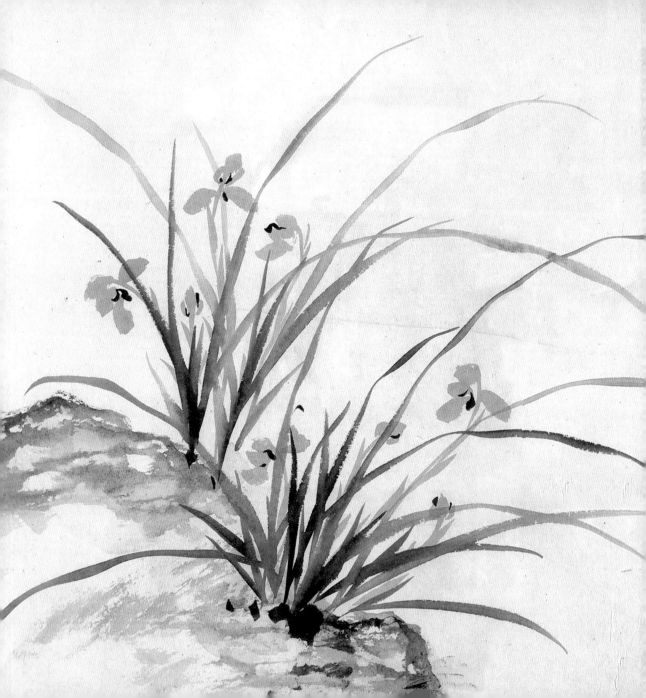

前　言

白蕉先生是 20 世纪中国书法帖学方面的杰出代表。白蕉学书自唐入晋，主宗"二王"，其小楷古雅纯质、腴润精妙，榜书丰伟遒劲、凝重深邃。诸体之中尤以行草尺牍见称，每于兴至，信手挥洒，气息清新，韵味淳厚。沙孟海先生誉其为"三百年来能为此者寥寥数人"。

书法以外，白蕉先生还以写兰驰名海上，早年就有"白蕉兰、（申）石伽竹、（高）野侯梅"三绝之誉。谢稚柳曾评价："云间白蕉写兰，不独得笔墨之妙，为花传神，尤为前之作者所未有。"他少时学习画兰，由写生开始，自证自悟，并在此基础上，对前人写兰广泛研究，"采百花之粉，酿醇香之蜜"，最终成就自家风范。白蕉写兰以水墨为主，繁简兼具而风神自远，秀逸婀娜，自具一格。正如他的书法一样，是谦谦君子之风，亦是对其高尚品格的反映。

这本画册是对白蕉先生写兰艺术的宣传，也是对他的纪念。喜爱写兰的朋友可以由此入手，研习白蕉先生写兰的画作和相关论述，相信一定会有所收获。

从本页开始的八开册页是白蕉先生所作的课徒稿，均对兰花的画法作了详细的分解。

本页为右向花，侧形中见微风。左上三笔，法俱宜倒，惟右一笔则由内而外。

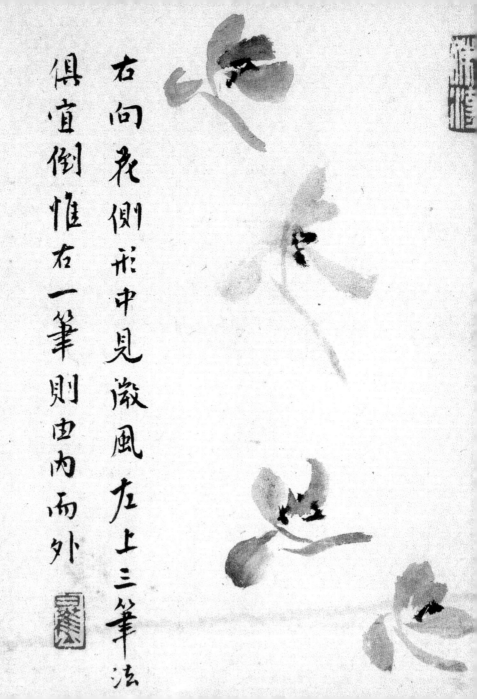

右向花侧形中见微风左上三笔法俱宜倒惟右一笔则由内而外

折枝花不须有叶。

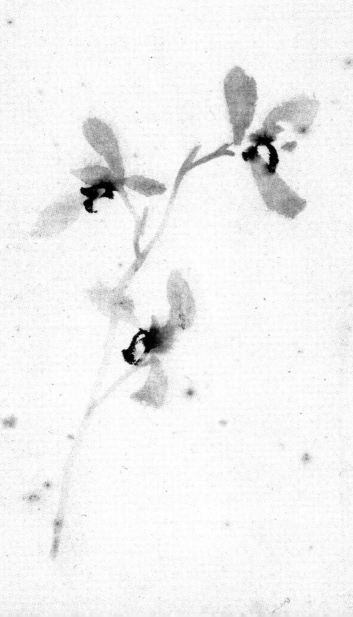

即兴折枝另顶有叶

此式宜于悬崖。凡卧花须有着落，最应注意。

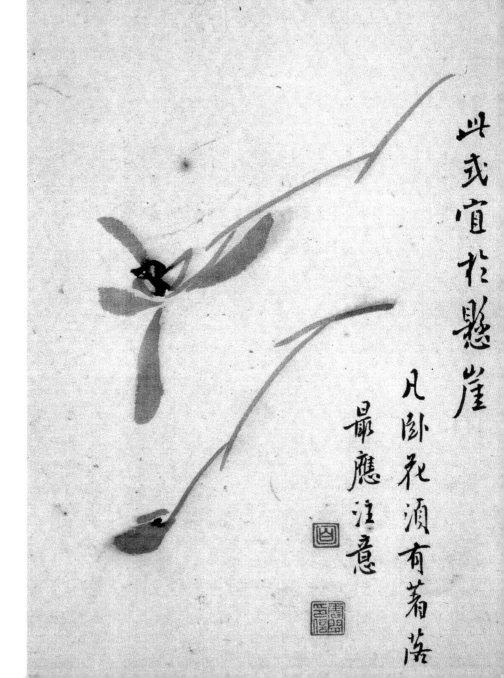

此式宜於懸崖

凡卧花須有著落

最應注意

久雨将败
之花，神全出
一搭瓣。若不
得势，则面貌
全非。

含蕊待放，
可分左右两式。

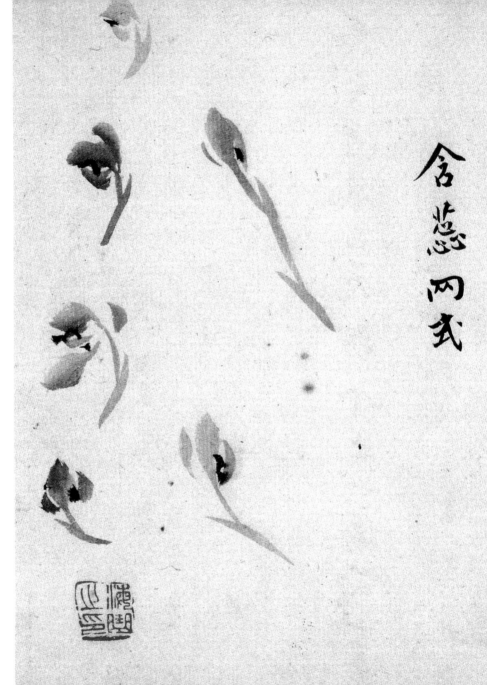

含蕊两式

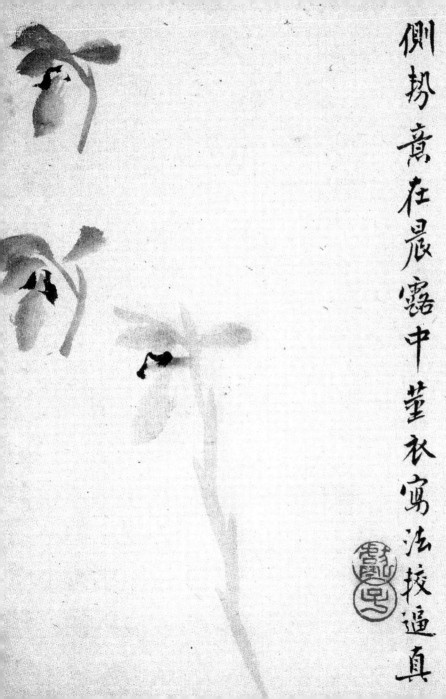

侧势意在晨露中茎衣写法较逼真

侧势，意在晨露中。茎衣写法较逼真。

此风中欲
谢之花，右瓣
须有力。此狂
风中扑地之花，
左瓣须见袅娜
之致。

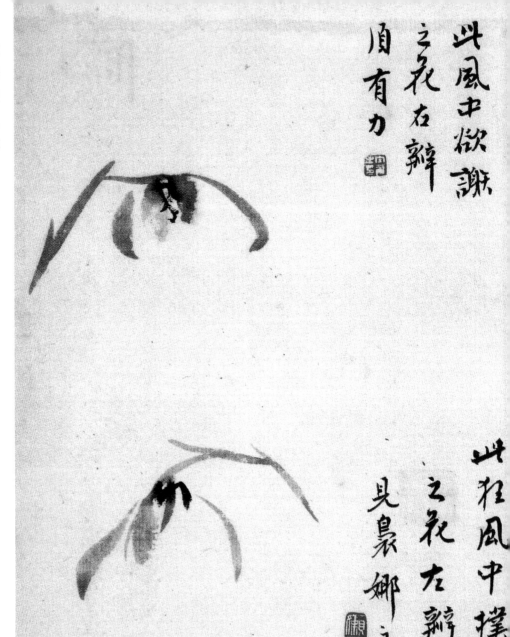

此風中欲謝
之花右瓣
頂有力

此狂風中撲地
之花左瓣須
見袅娜之致

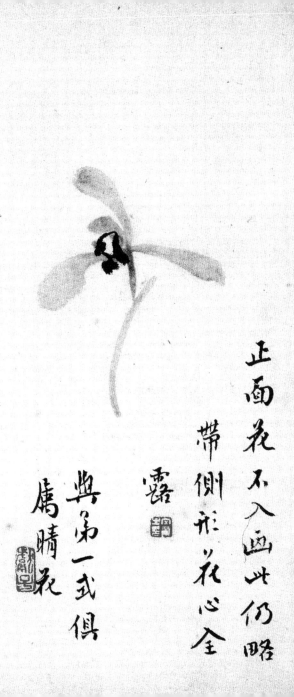

正面花不入画，此仍略带侧形，花心全露，与第一式俱属晴花。兰品贵平肩，画取侧势，犹文之忌平铺直叙也。又，写花都作尖瓣，是亦未知兰中贵品者。

兰品贵平肩画取侧势犹文之忌平铺直叙也

正面花不入画此仍略带侧形花心全露

与第一式俱属晴花

从本页开始的十六开册页出自白蕉先生的另一本课徒稿，其对写兰要点多有提示。

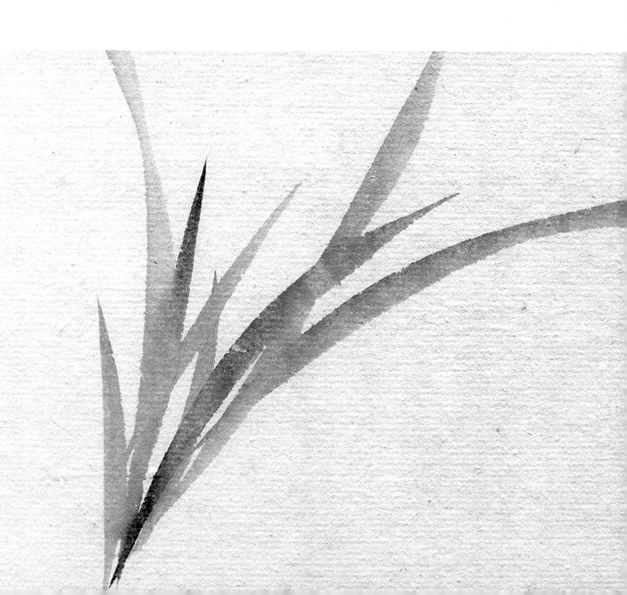

出葉自左
而右為順
自右而左
為逆

兰花旁边常补画荆棘，起衬托效果。荆棘之苗壮者，用笔当逆入。花朵通常取侧势，犹文之忌平铺直叙。

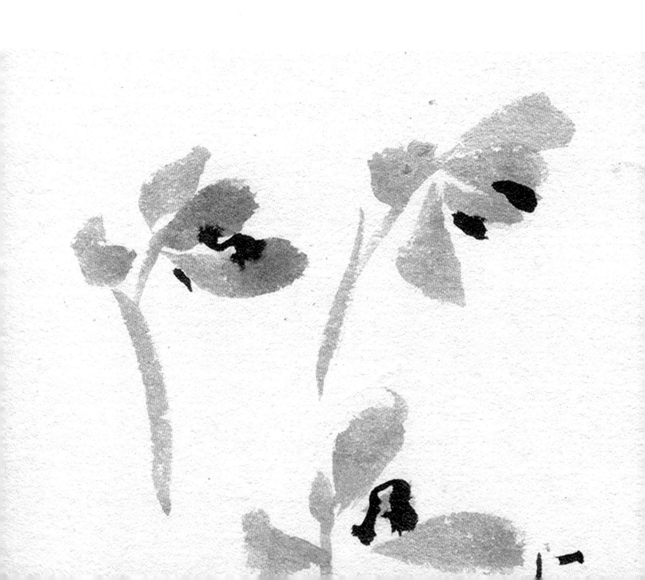

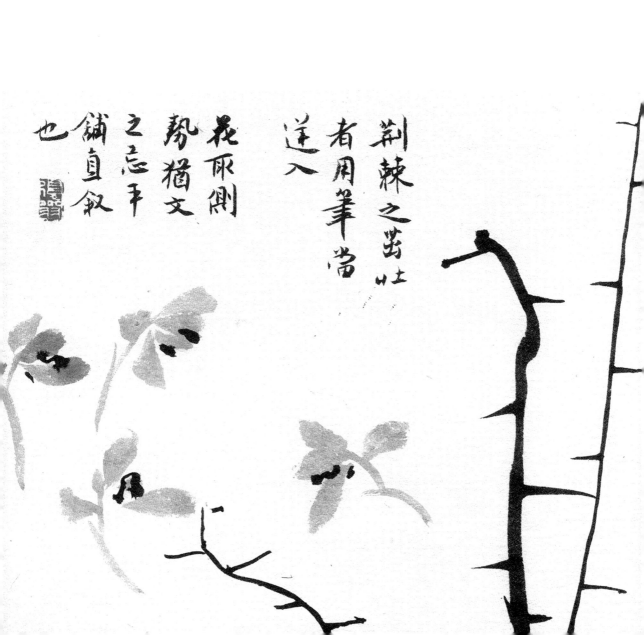

荆棘之萌吐
者用筆當
送入

花取側
勢稍文
之忘乎
鋪直叙
也

兰与蕙一般统称，实际又有所区别。兰叶短而蕙叶长，写生时可多留意。

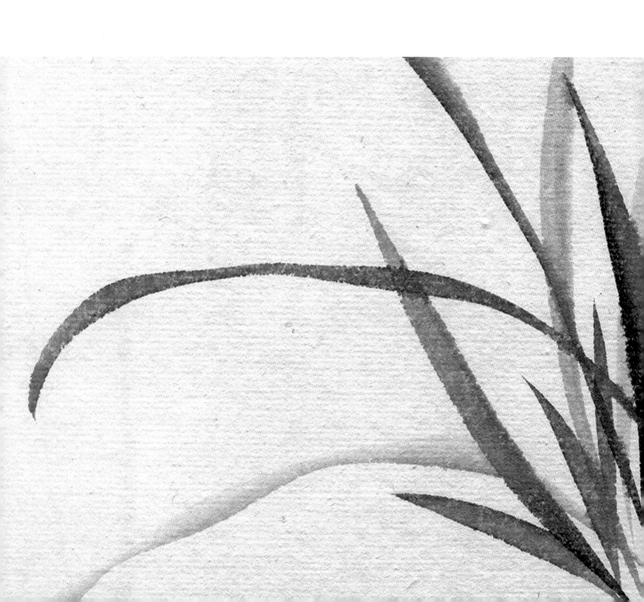

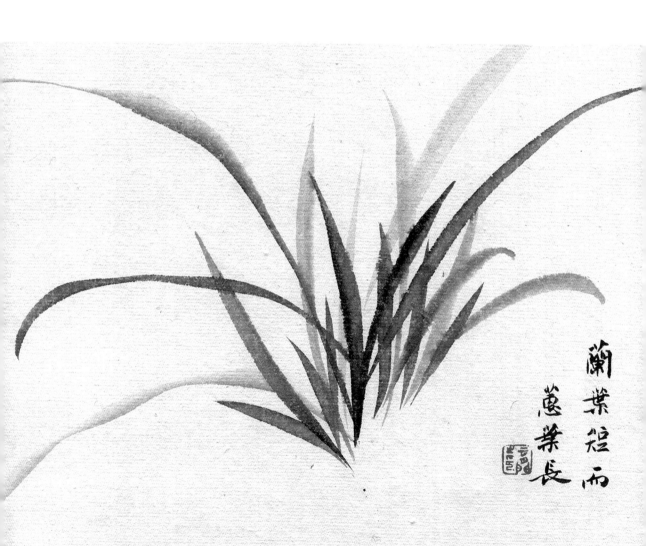

蘭葉短而
蕙葉長

兰花有含苞、半放及全放等生长状态，作画时可按需选择。

含苞　半放　全放

用筆　　蘭之　貴品　曰梅　曰荷　仙
宜圓　　　　　　　　曰蘭　曰水

此为生长在悬崖之上的兰花画法。

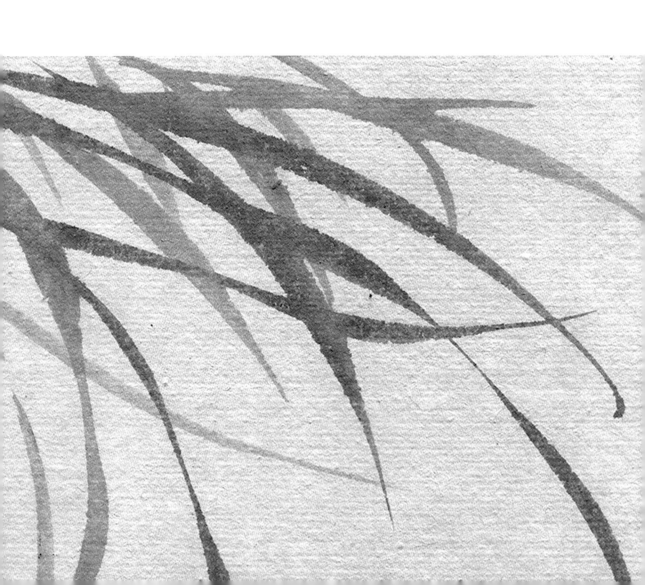

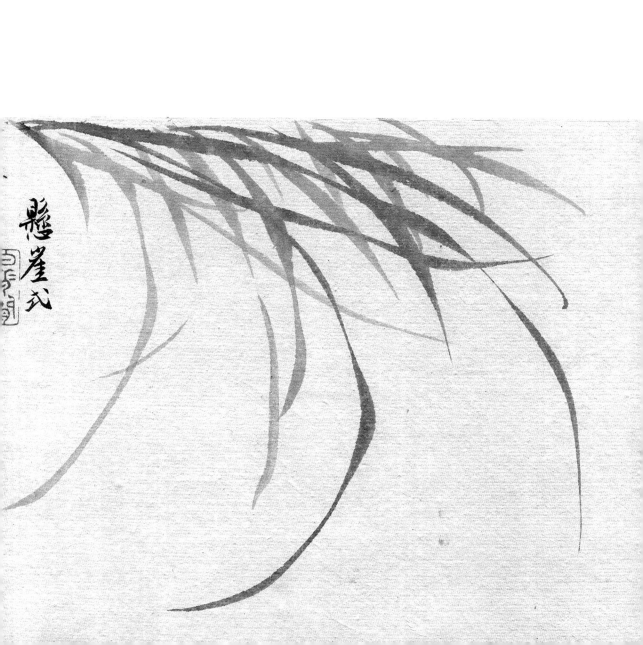

懸崖式

灵芝是画兰花时的最佳搭配，可根据画面需要选择补配。

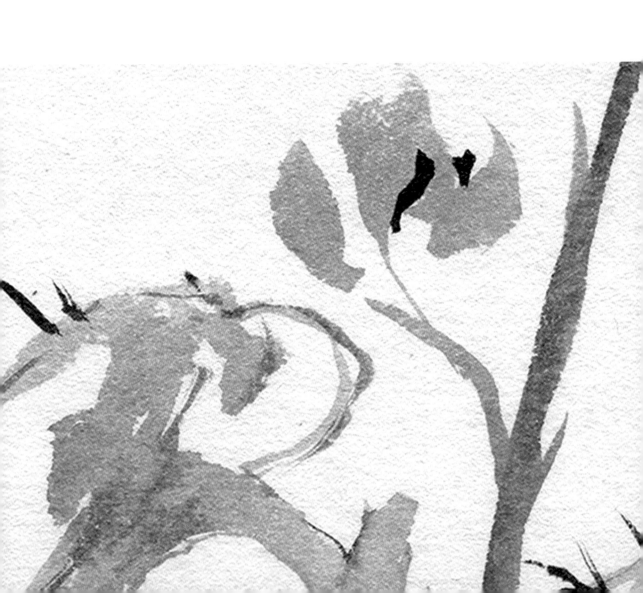

蕙之含苞與初放式

懸崖蕙開花之變式此風中之
勢得勢則姿生

芝六蘭之王佐

撇叶交叉，不论两笔、三笔均是病。然两交叉用叶破或花破尚可救，最忌三笔交叉。

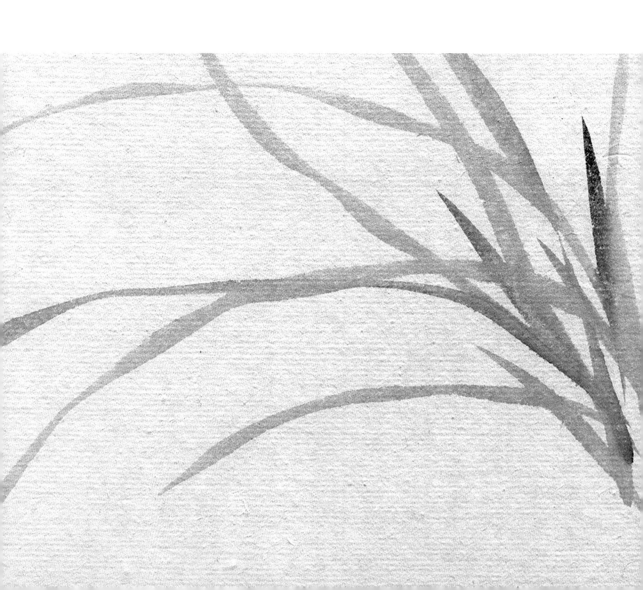

交义病插××
如此式内為×病
犯雙交义可校

撇葉交义不論兩筆
三筆乃是病处四交义用葉
交义忌疊發乃可爱

花朵的稚壮、开落要间隔使用，切忌排叠联比，或高下相等。开花布置，要考虑出叶的疏密和风晴雨露等因素，不可贸然。

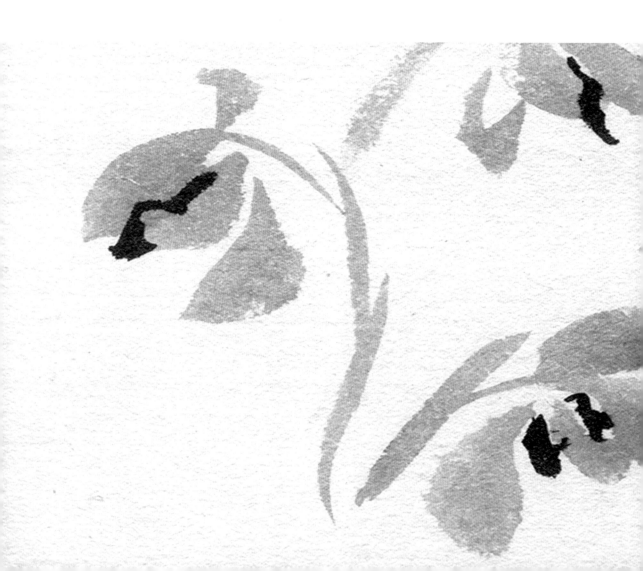

雖壯開放向用切
忘桃盈聯
比較高
下相等

開花佈置
視葉疏密
與風晴雨
露為等質

兰可生于悬崖山阿之上。用笔粗细，视幅式大小而定。

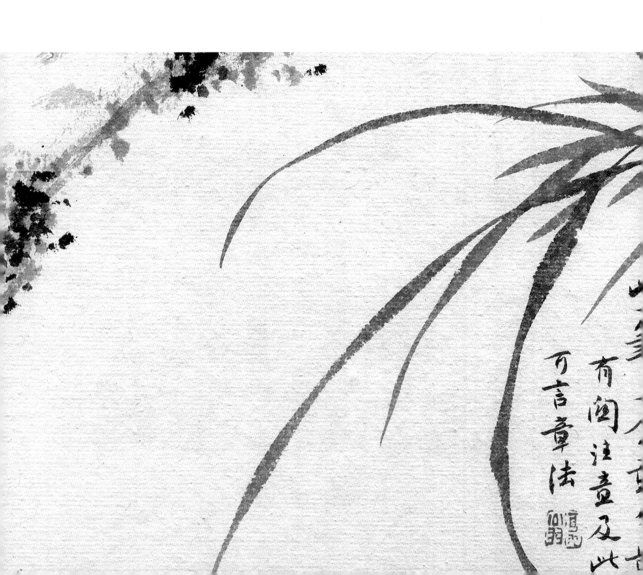

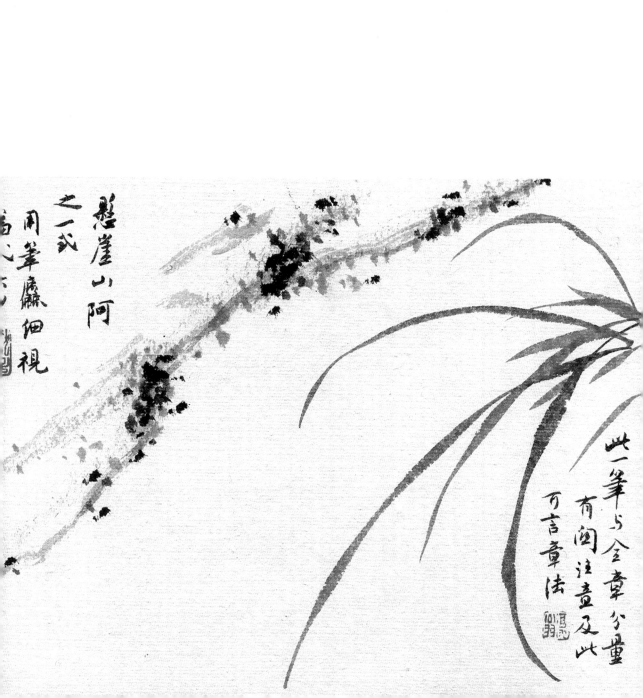

懸崖山阿
之一式
用筆處麤細視
高之□□

此一筆乃全章分量
有關注意及此
可言章法

兰花未开、全开各有其出花法，要注意参差错落。

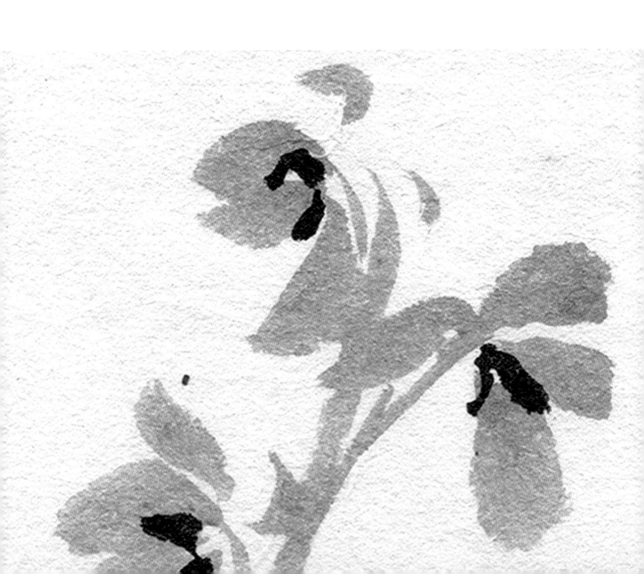

未放全放出花注
宜注意具参差
错落

画兰花根部的用笔要用"拖"字诀。写兰之出叶开花若"逸笔草草"，画根亦可略带率意。

根法用筆要圓只是一捩字訣
出葉用苓艸々者根宜草々

兰花左侧式有不同程度的面貌表现，须体会其自然变化。有条件的话以灯取影，可以观察到花朵形态的细微之处。花朵的正开背面式，从背后可以略窥花舌。

左側式有程度
不同頂權會自然
以鈴而影可浮之

此正開背面式這背後略窺

写兰补石用笔要简练，同时可多练习小石坡的画法，用以补衬兰花。

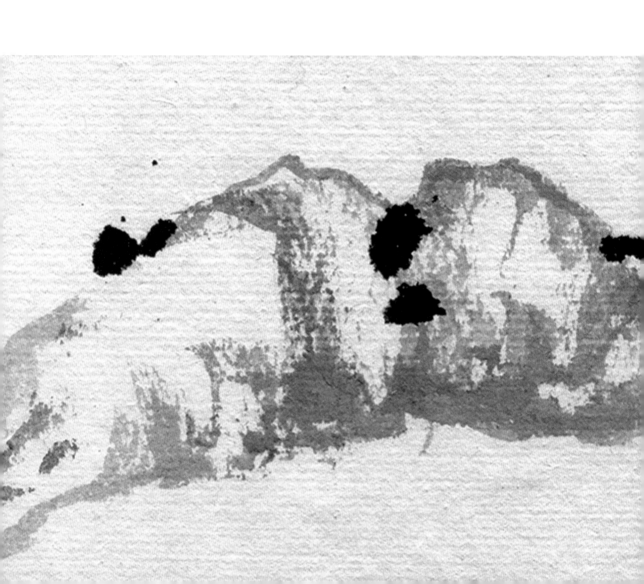

明人坡法之簡筆

小石倘補襯

兰草与花较工细者，可补画百脚草。

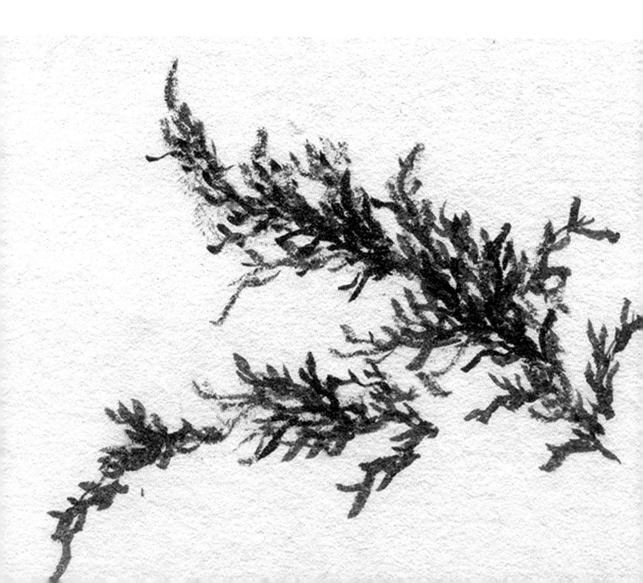

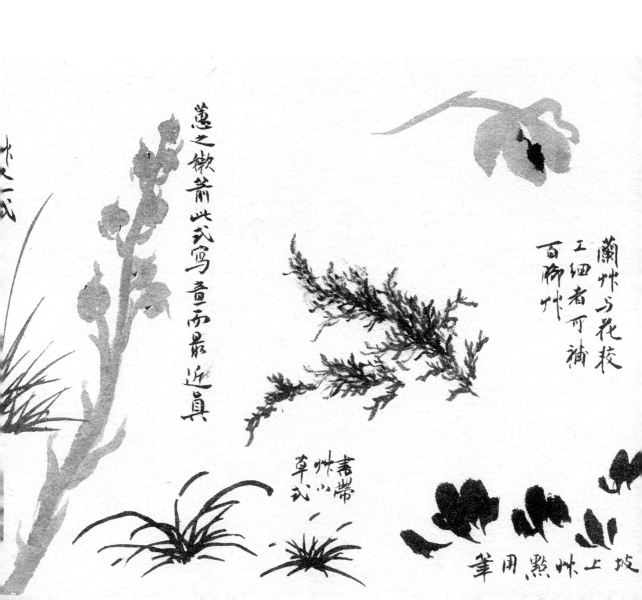

蕙之嫩箭此式寫盡而最近真

蘭艸与花校工細者可補百腳艸

書帶艸小草式

筆用點艸上坡

撇叶密欲不乱，添花、插叶，或先或后，不必每叶都从根部出笔。

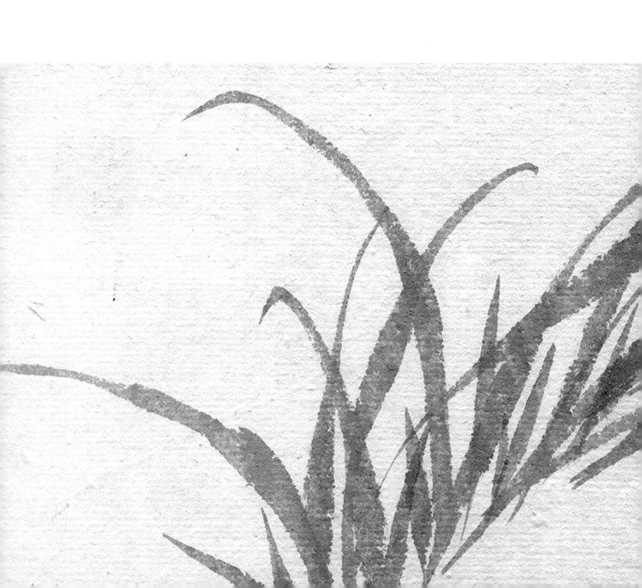

撇葉密於不亂
添花插葉必
先或後必不
須葉 自
根出神明
交化存
乎其人

赤蕙盖字又圆又大，用笔需圆融冲和。

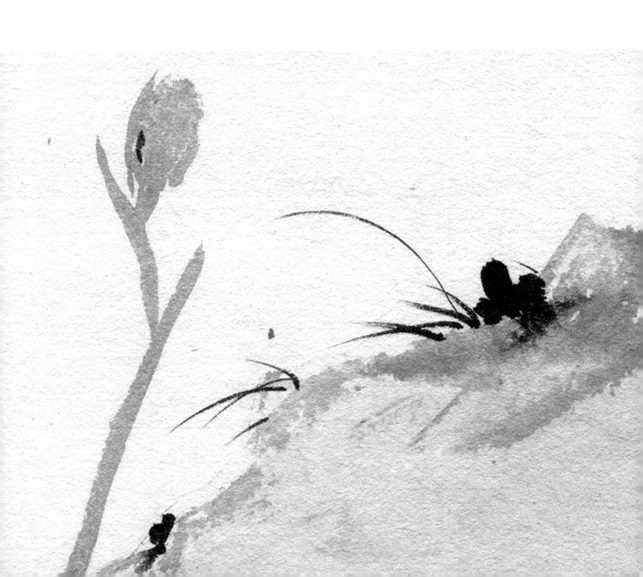

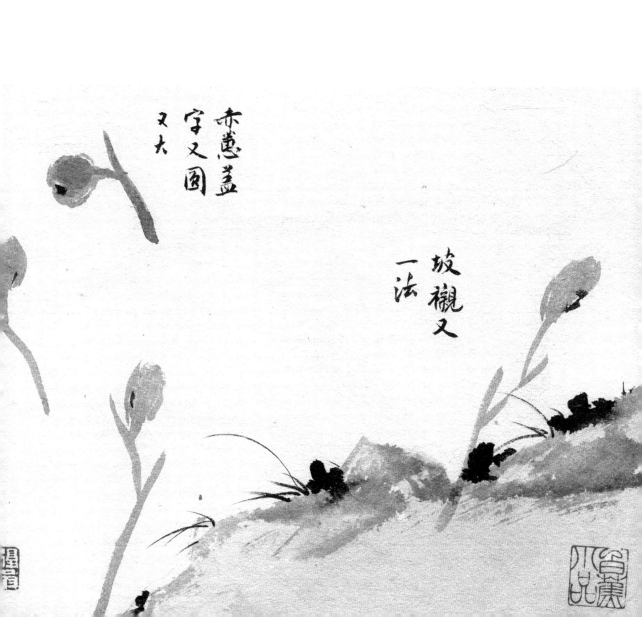

赤蔥蓋
字又圓
又大

坡覷又
一法

白蕉先生早年写兰花多作尖瓣，出叶狭长，用墨淡雅。

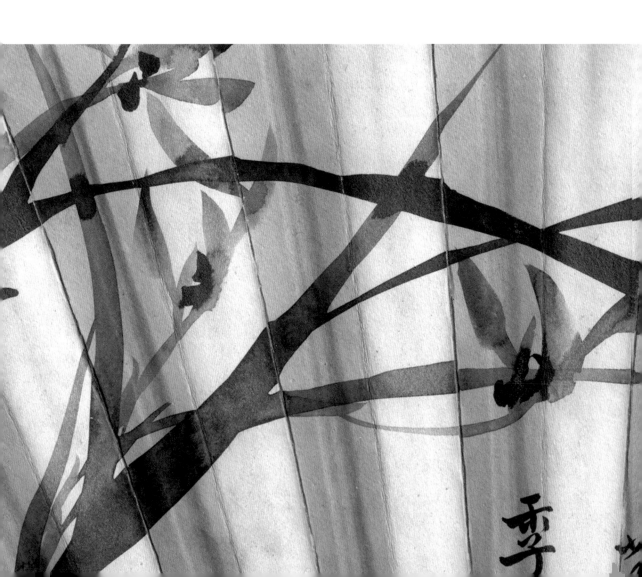

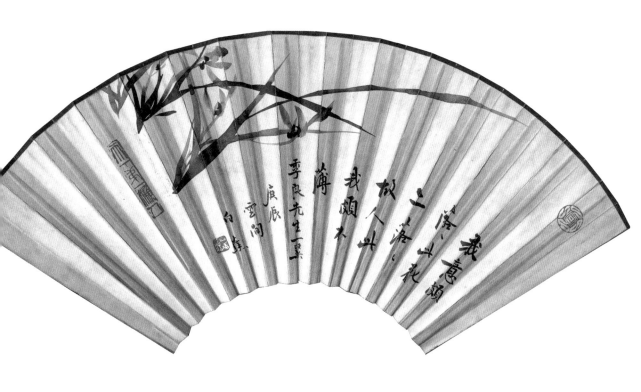

写兰必须用新鲜的墨，不得用宿墨。叶墨要略浓于花，点心最浓。

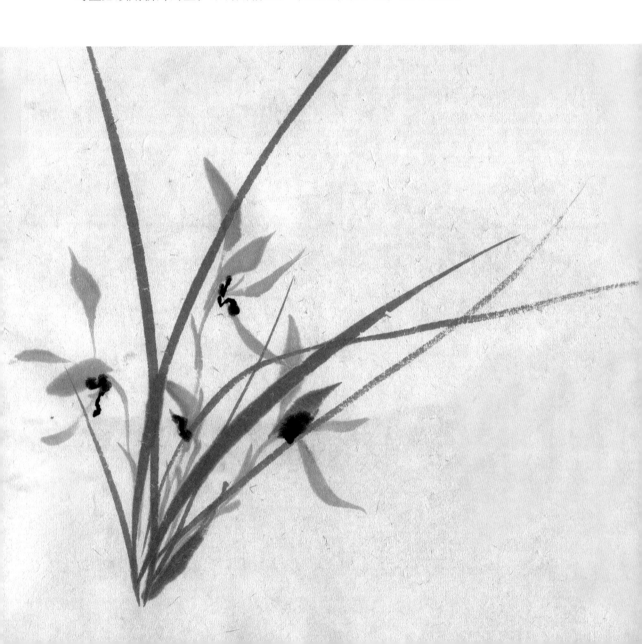

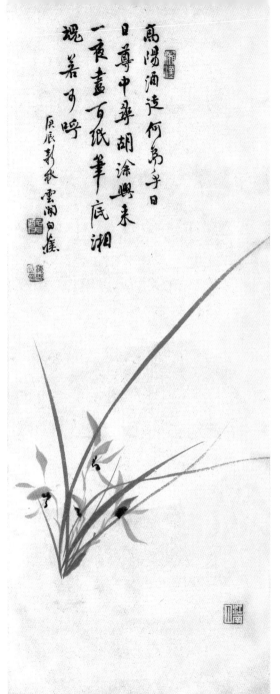

高陽酒徒何為乎日
日尊中莫胡塗興來
一夜盡百紙筆底湘
現著可呼

辰辰新秋雲開白蕉

兰叶用笔要爽利，收笔不要浮华。

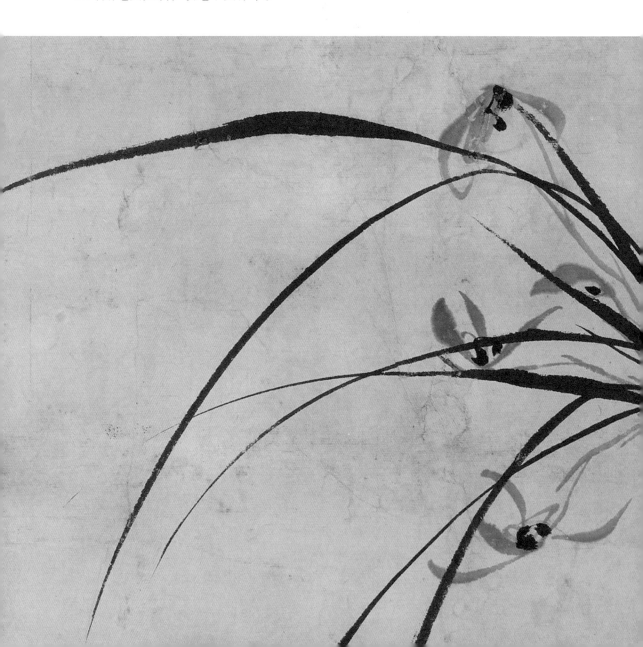

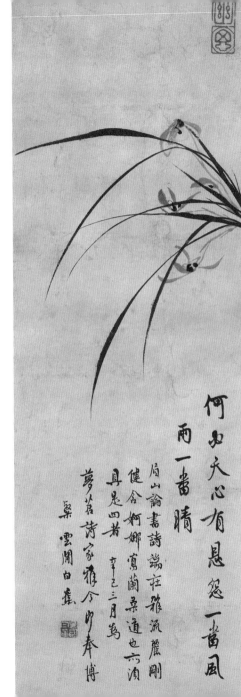

何如天心有愠怨一當風
雨一當晴

府山論書詩端莊雜流麗剛
健含阿娜寶蘭景道也六渟
具是四者 辛巳三月為
夢若詩家雅令甫奉博
樂雲閒白蕉

初学写兰者易将兰之根把画散，进一步又容易画得过紧。

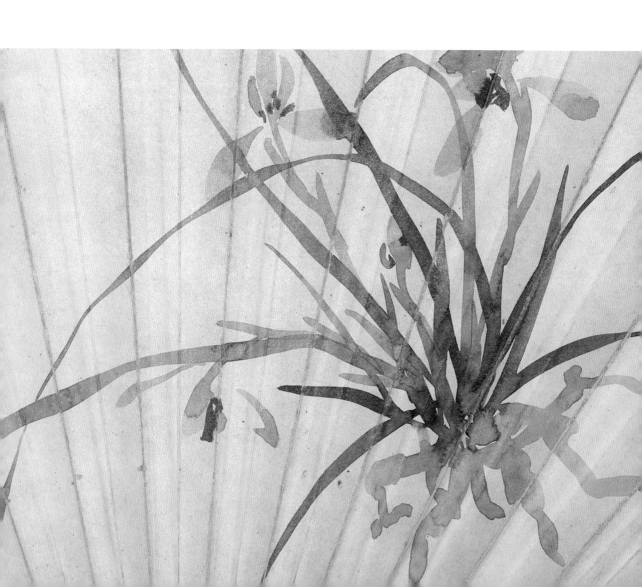

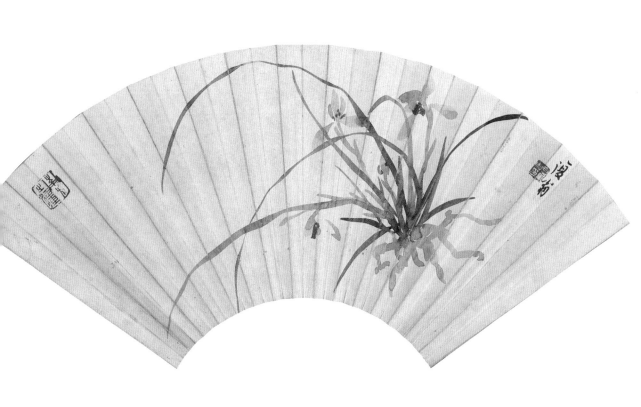

兰花出叶笔势不可尽，忌杂乱无章。

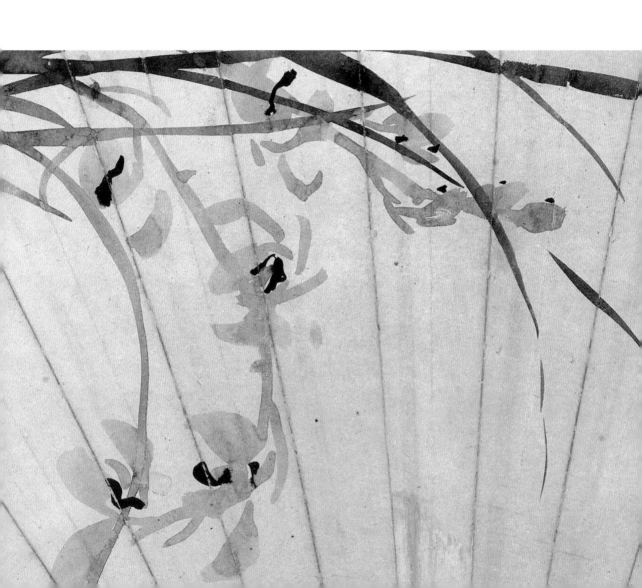

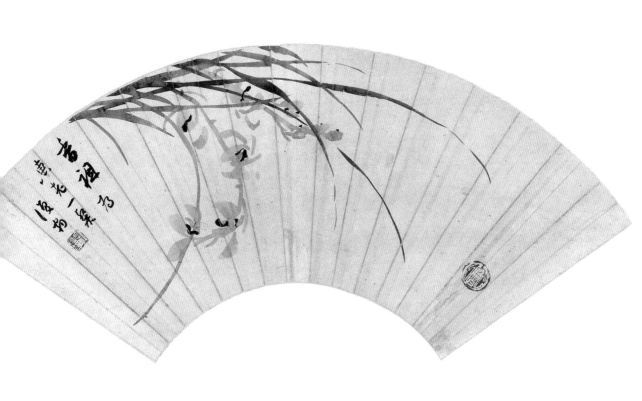

不论以何角度写兰，其花、叶均要呼应生动。

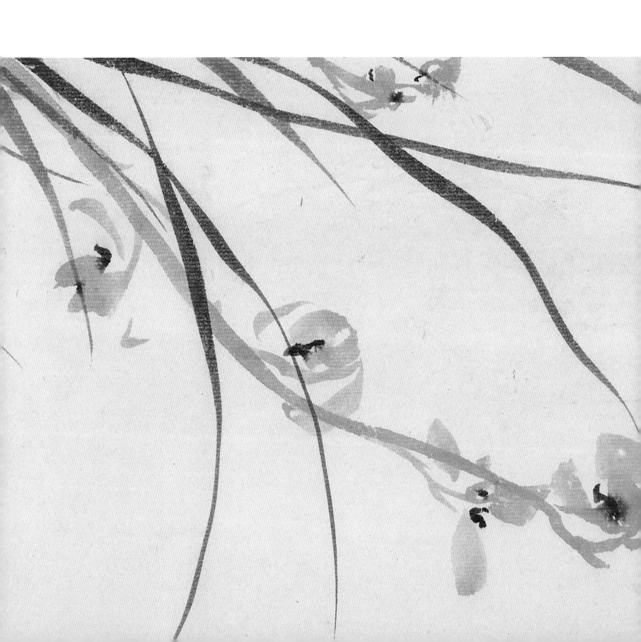

此日何窺多
歓涙他李尚頓
不談無端出入歓
勞影猶多靈芳諭
大凝詩

以夏九左旌今
萱河日白襄并題

白蕉先生很认可苏轼论书诗"端庄杂流丽，刚健含婀娜"两句，认为写兰也需要具备这样的美感。

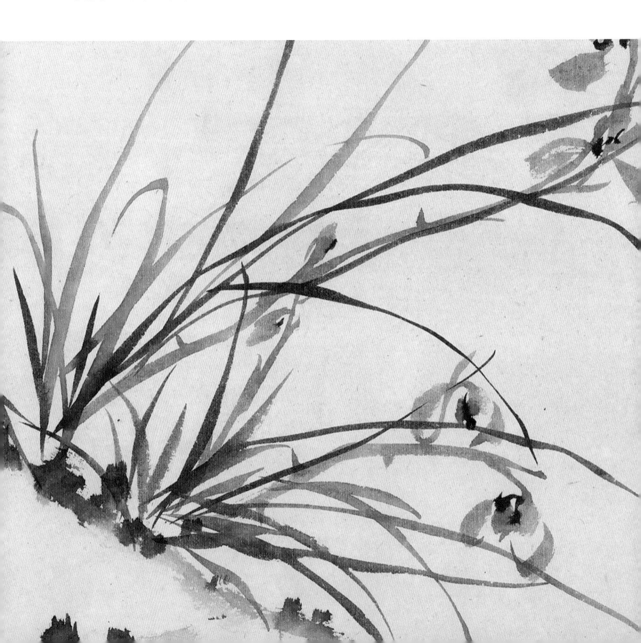

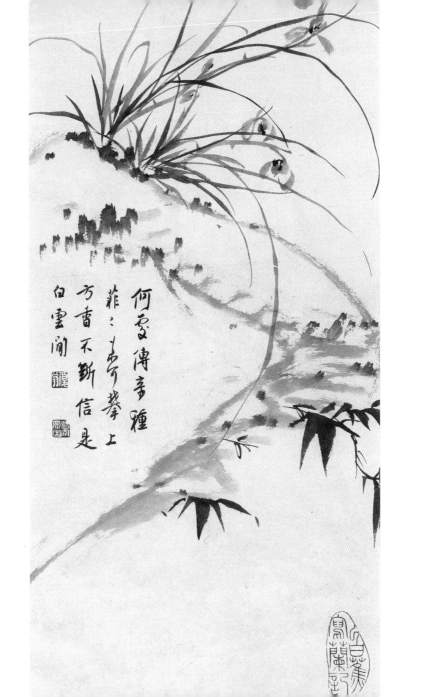

何愛傳幸種
菲、吉兮攀上
方香不斷信是
白雲間

白蕉先生写兰往往喜欢搭配灵芝、荆棘、松竹等物，或补画石坡，如此一来便可使画面充实。

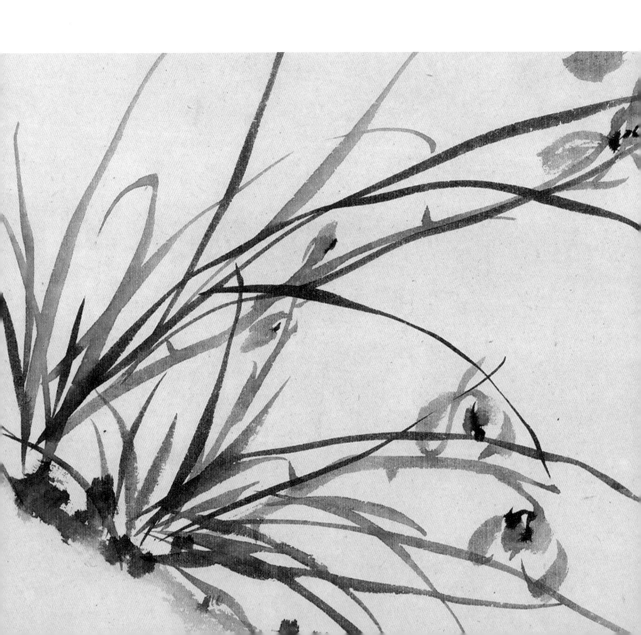

湘皋春婉婉店盜見
墜清幽者下霞之
翠條仰而承高
石屺磊硯新
泉六泓澄眈
風洸君子去
住有餘情
程敏政詩

頃石白蕉

兰花的花心要等花瓣墨色快干的时候点上。

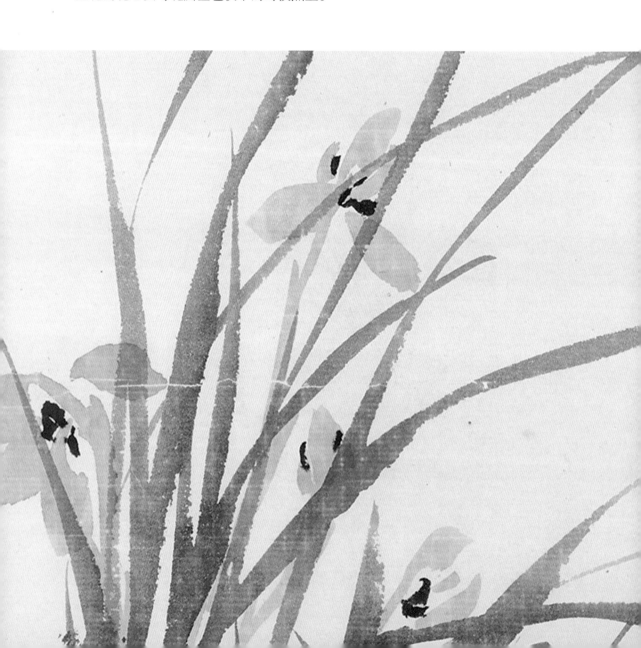

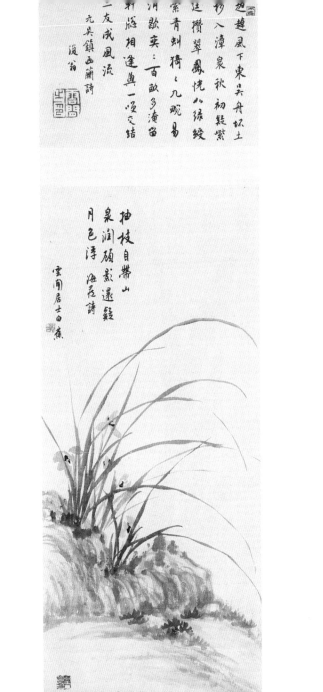

起趨風下東吳舟环土
杪入漳泉秋初鬆鬃
延攬翠鳳恍如綠綏
帶青刺得々九畹易
洞歜英：百畝多淹留
新旌相逢與一頃交結
二友成風流
　元吳鎮西蕭詩
　須翁

抽枝自帶山
泉潤顧影遠銓
月色浮海居詩
雲間居士白燾

白蕉先生写兰多作水墨，少有设色。偶尔会仿东坡写朱竹之意，以朱笔写兰。

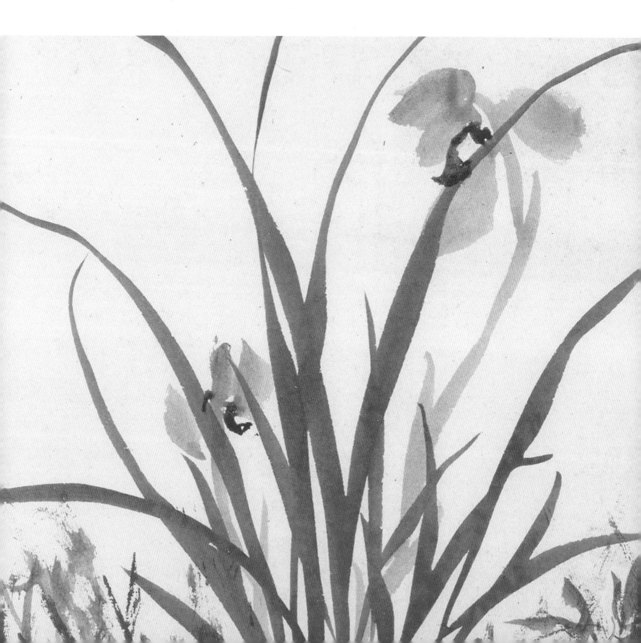

峨嵋百東坡翁寫朱
竹八百年後雲舫
百復翁者寫朱蘭

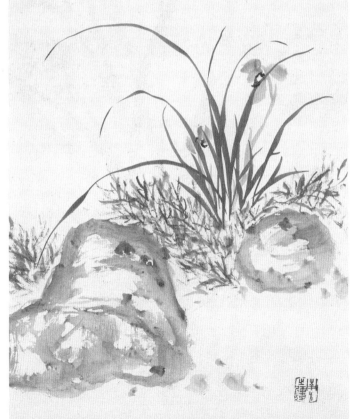

写兰用笔蘸墨，有时蘸笔尖略浓；有时蘸在笔之一面。对于生纸和熟纸的纸性，可以多加练习、体会。

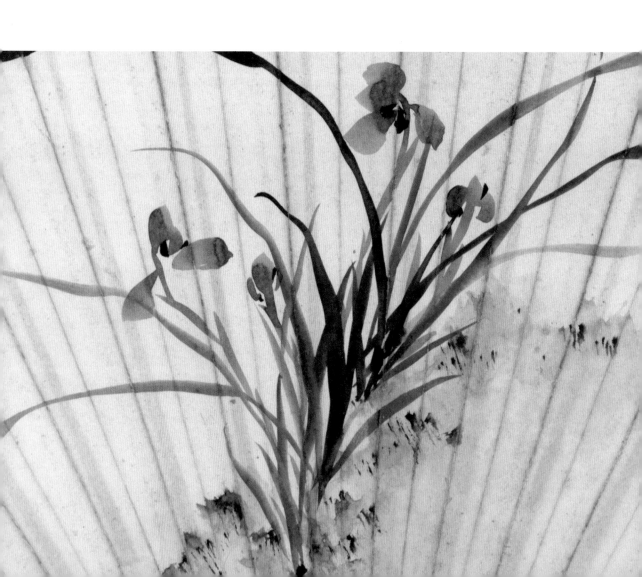

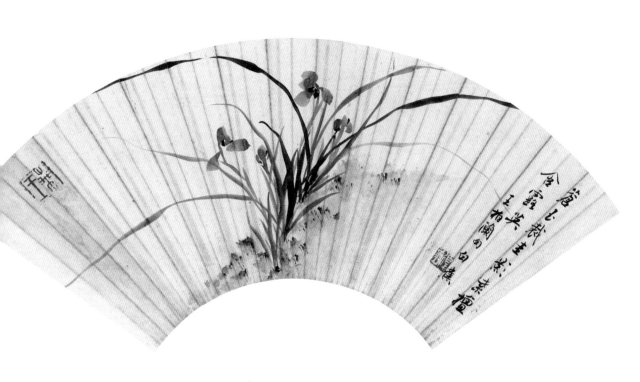

写兰之点心，能够增加画面的生动感，不可忽视。

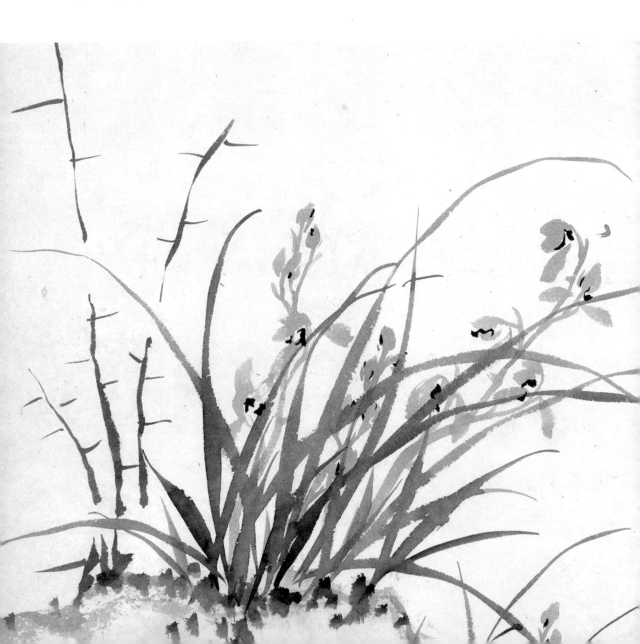

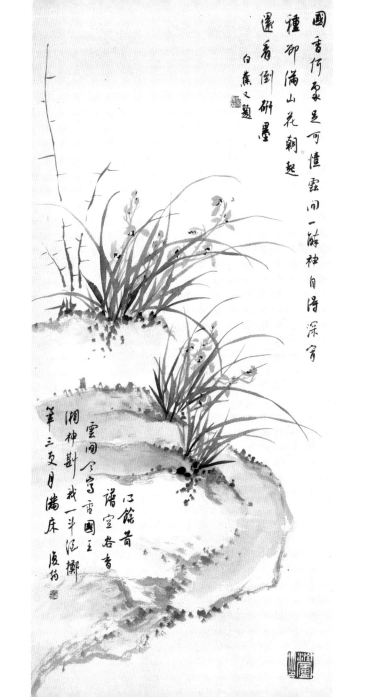

國香何象是可憐露同一
種卻備山花朝起
還香倒研墨
白蕉又題

雲同今宇雪國王
湘神卦我一斗汪掷
筆三叉月滿床後挹

江館昔
譜宣客香

写兰所用毛笔可选择狼毫，且出锋要长。

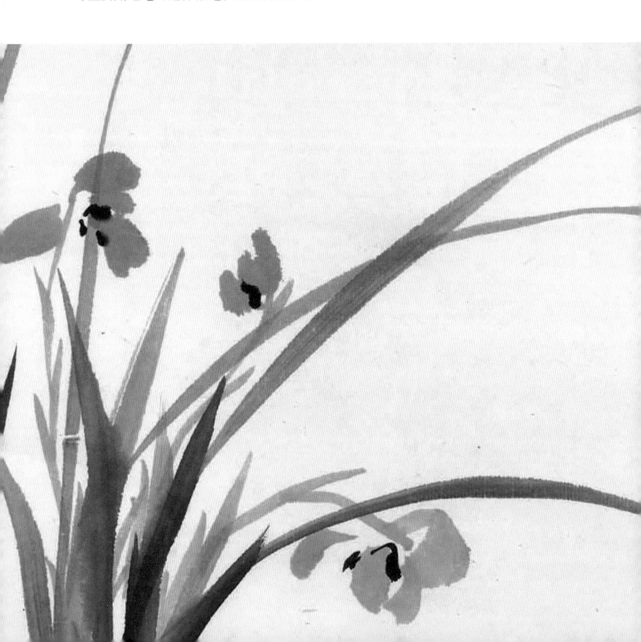

東芳空林中介石又不黷荒芙散玄佩受露以膏沐靡
板春炫畫墨宇益慎獨萱不奈歲晏自歡傷
我足蔚々金石交挽之不盈楸疏清溫慶心
振直歇澤腹吳天有正令俛仰萬
物育眄風獨躊躇舶白駒儼空谷
　　　　元人詩并錄為
　　亦孫先生清賞　雲間白蕉 [印][印]

写兰与书法不同的地方，便是运笔要迅速，不能有半点迟疑。一迟疑，墨色便会臃肿呆滞，了无生气。

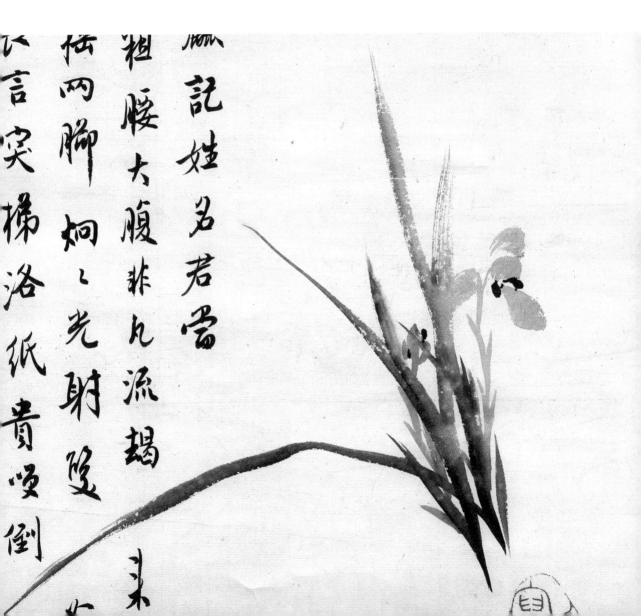

諸書太多君始休　廳記姓名君當

集子羅馬利富可求粗腰大腹非凡流竭

時壽仇皮寬骨瘦揺兩腳炯炯光射隙

日々尊中生陽秋長言突梯洛紙貴顛倒

未坊應賣汝頭煮字遂典

炎眸　余家老子醉不久

雲向聊駈慈

雲向寫蘭也何碍以牛詩多題雲向

雲向寫蘭得此帕謂當春宝我先郎題注牛鬐贈宝光詩室人喝曰寫蘭

日正是不題牛詩更題甚麼少記作槃

渡者

写兰取姿态，和指法关系密切，于微妙之间暗藏变化。

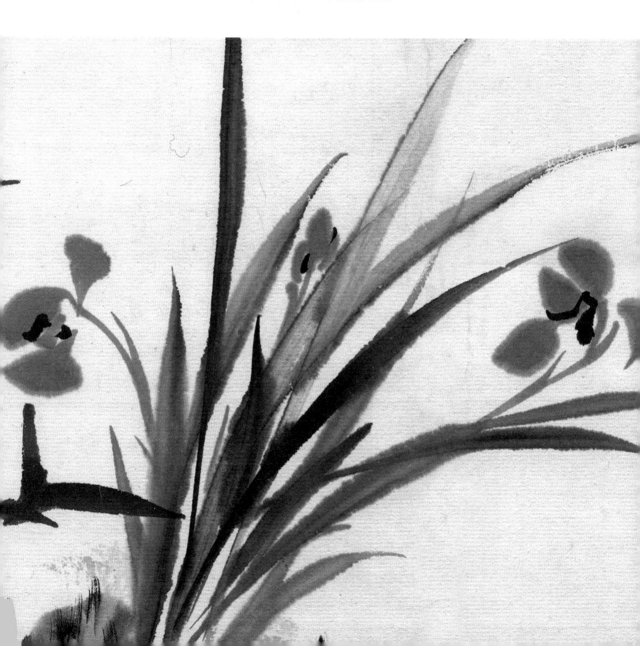

春風溪陽便見揚眉吐氣意態冠宗魏乐謂蘭以麦門為春芳烈者實是當世一甲

雲南居士白焦

写兰执笔可以稍高些，腕部要灵活，掌虚指活。用笔要有轻重之分，用力要均匀，且笔笔送到。

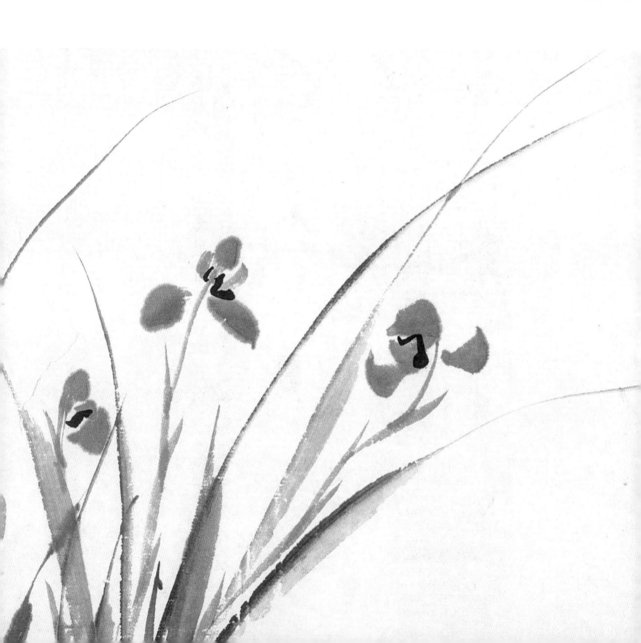

深山叢薄中藹然其
芳使我日馳精爽

戊子秋暑
雲間白蕉

白蕉先生常于书作中补配兰花，或作底衬，或施于边角，书与画相得益彰。

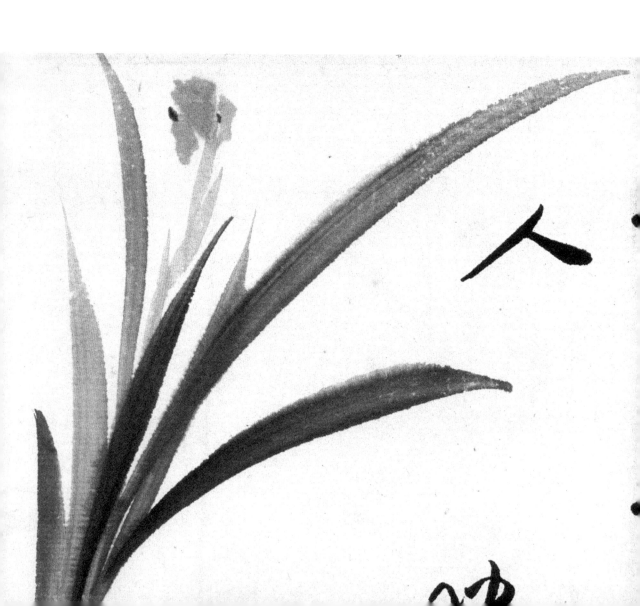

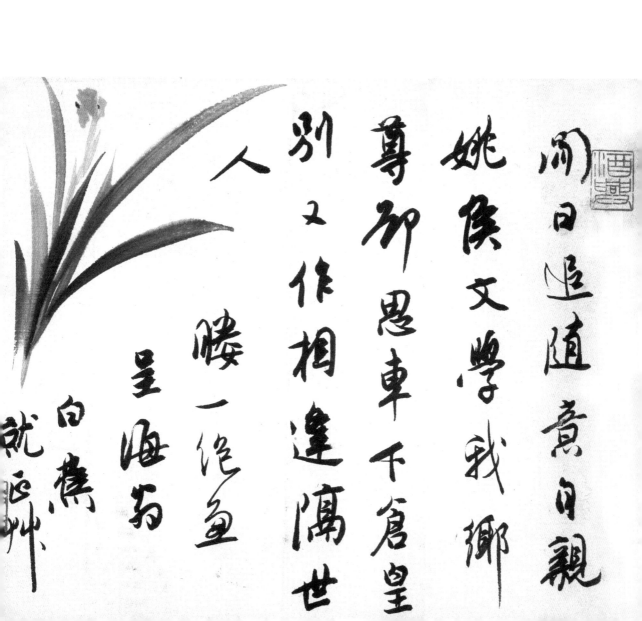

闲日遍遮竟日観

姚侯文學我鄉

尊卿思車千倉皇

別又作相逢隔世

人

腰一絕画

呈海为

白焦

就正咁

兰花出叶多，需秩然不乱，条理清晰，如韩信将兵，多多益善。

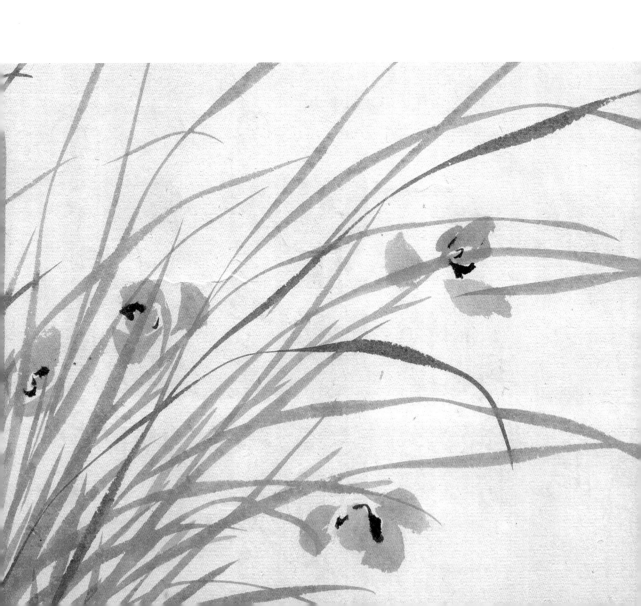

此作挺然不亂多之盖善指揮差定淮

陰武鄉苦擅其勝居士故謂前無古人

邪

室閒寫瘵蘭題竟別有憮然之意

蘸墨后，落笔要快，一旦迟疑，墨便会渗化开，画面则缺少浓淡变化。

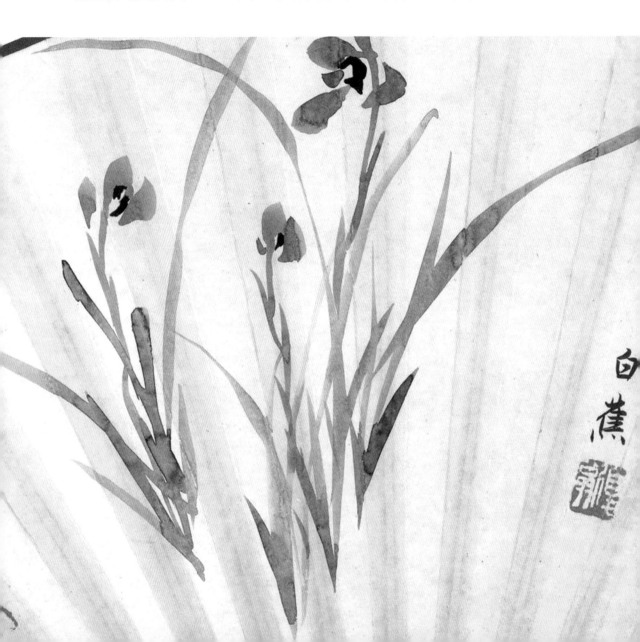

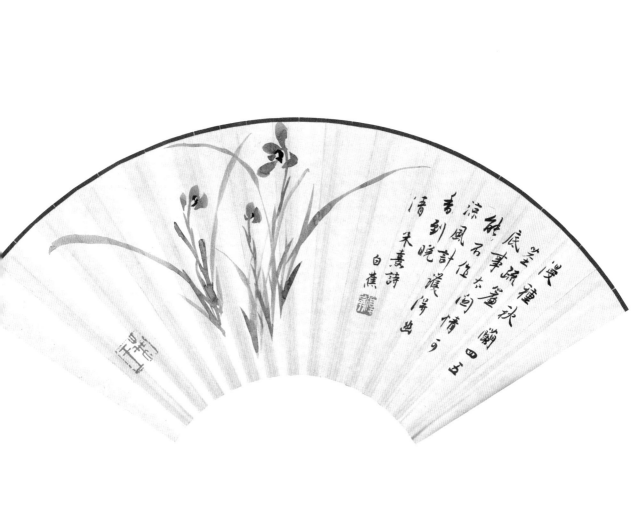

兰花出梗，有顺逆二种画法：自根出者为顺，自外入根内者为逆。

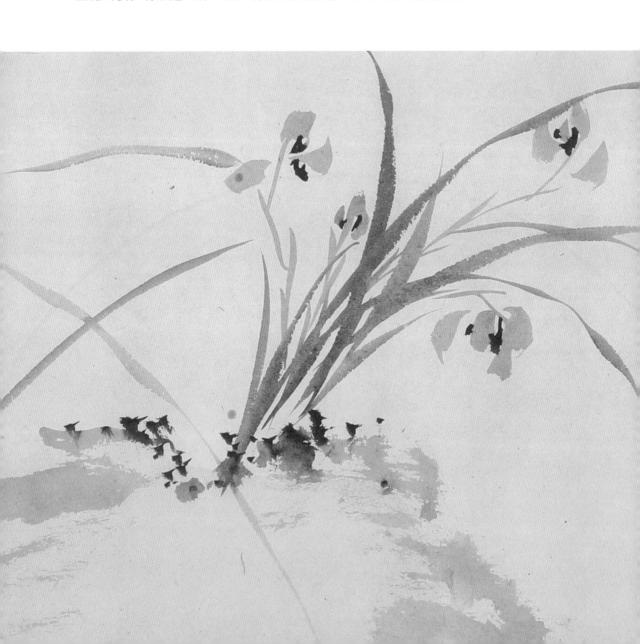

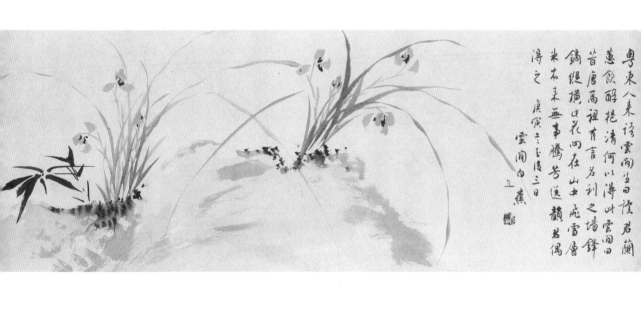

粵東人來語雲間芝曰凡復君蘭
蕙飲醉醒艷清何以得此雲間曰
昔唐高祖有言名利之場鋒
鏑縱橫也花尚在山中此雲間
朱石朱來無事騰芳送韻君偶
得之 庚寅之夏陵三日
雲間白蕉

白蕉先生认为写兰时，叶子往往比花更难画，因其姿态和韵致更多是通过兰叶来体现的，因此不可疏忽。

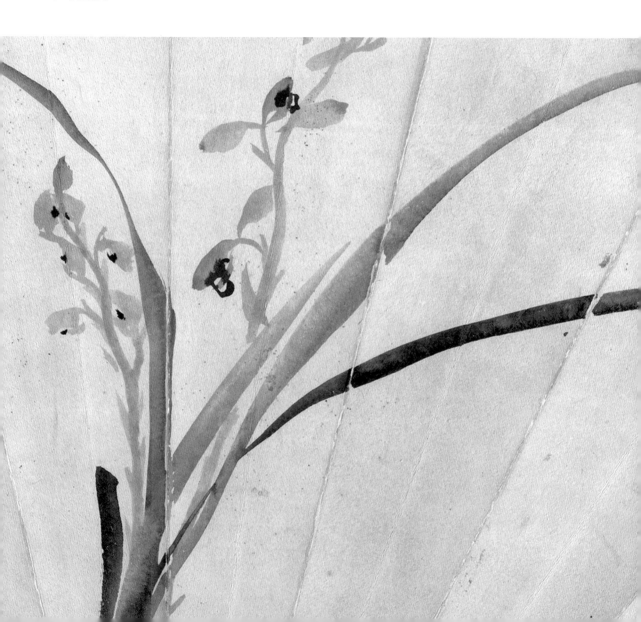

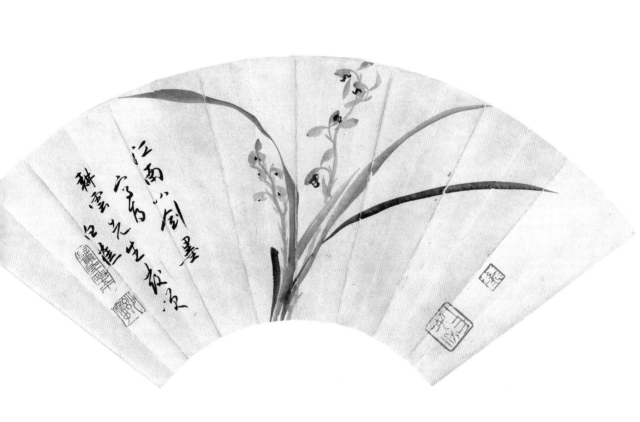

写兰以水墨为上，如此更显兰之悠然淡雅，以双钩为次。

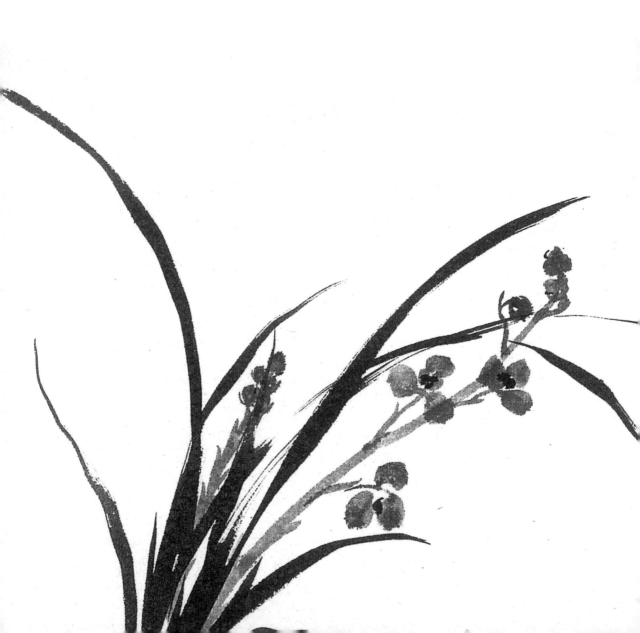

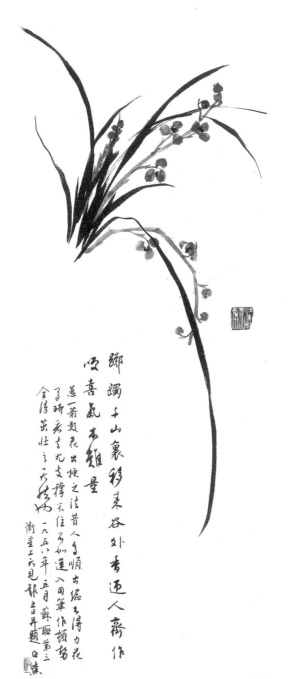

蹒躅千山裏 移來谷外香 遷人齋作

心喜氣未雜 暈

蕙一莖數花出梗之法昔人多順出絡之得力花多時秀古光支撑不住多如蓮入用筆作頻勢全得笔壮之天姸 一九五八年五月蘇州第三衛星上六見聞言平題白僮

白蕉写兰注重写生，常去苗圃与艺兰家庭观察兰花。每当见到兰花名品时，都会细心揣摩和观察。

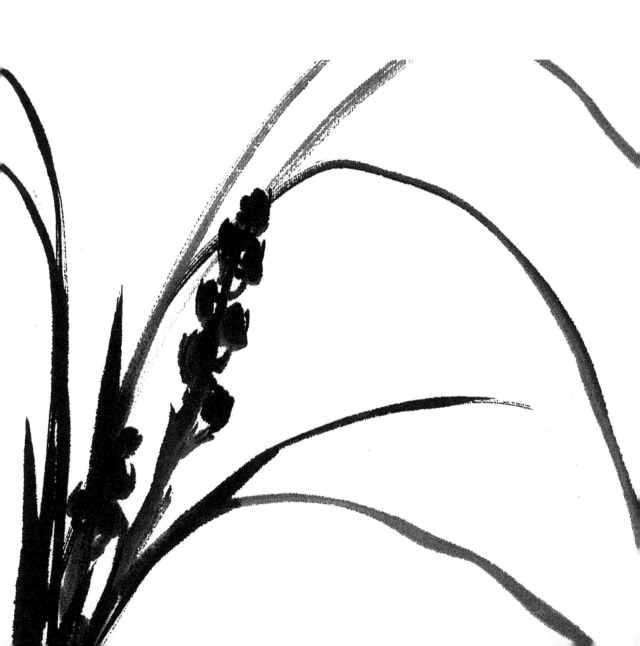

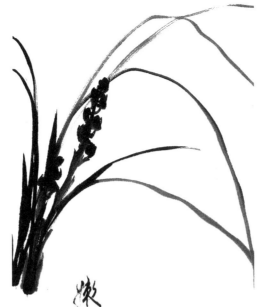

忽宵知其生衡山得至
傳其神雲開則時一遇之
敖
蕊高垂細之南
白蓮平題少清句

传统的写兰方法，第二笔与第一笔相交，称作"交凤眼"，第三笔从第一和第二笔之间插出，称作"破凤眼"。

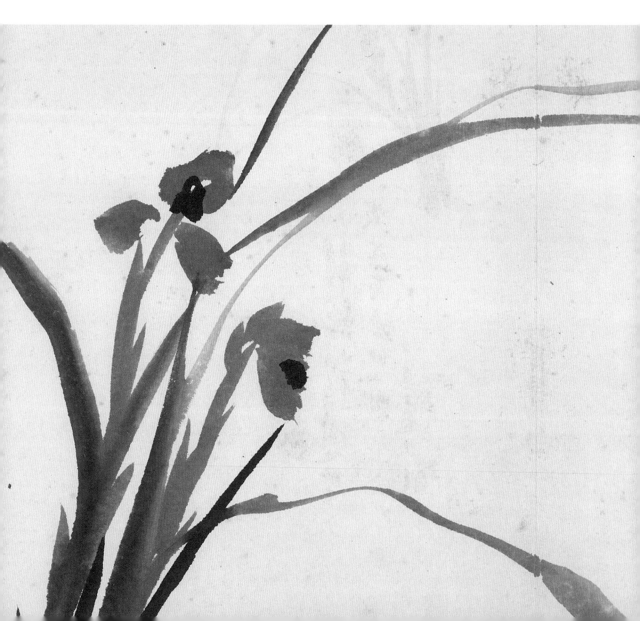

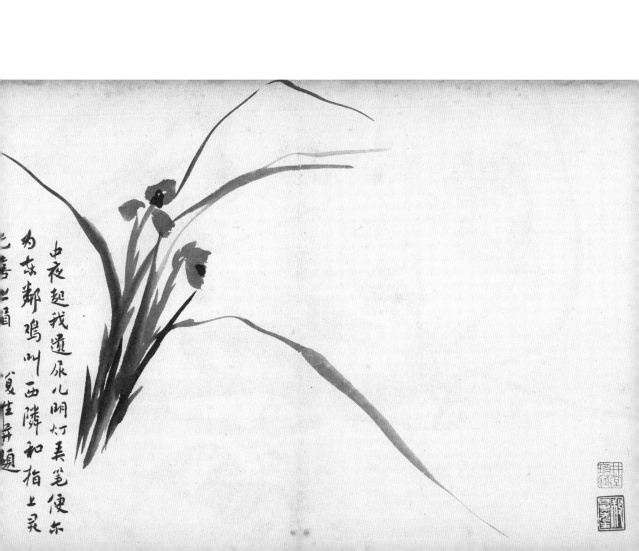

中夜起我遺尿儿明灯美笔便东
为东邻鸡叫西隣和指上灵
芝喜此自
復生丹题

在传统中国画中，兰花一般分为草兰与蕙兰两类。

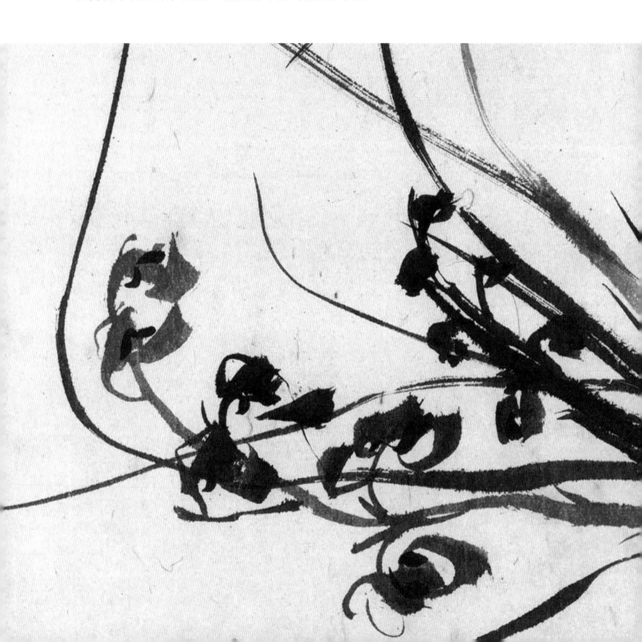

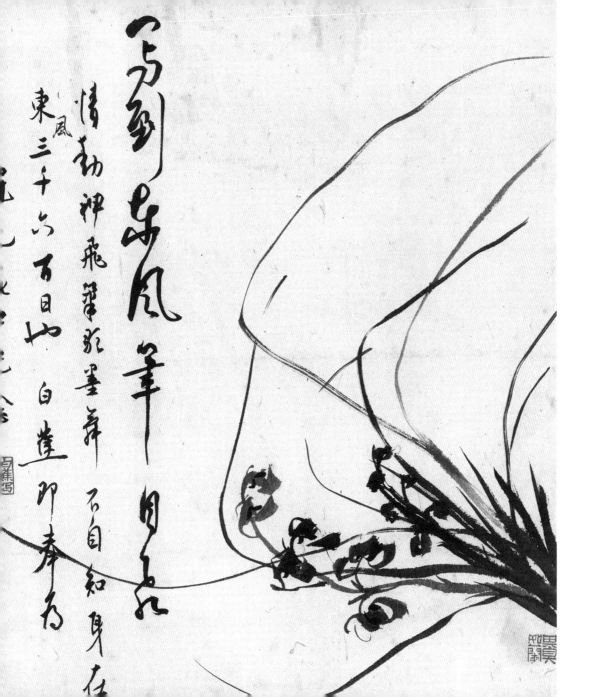

写兰和书法一样讲究意在笔先，即下笔之前应对整个画面有充分的考虑，否则仓促落笔，难免会有失误。

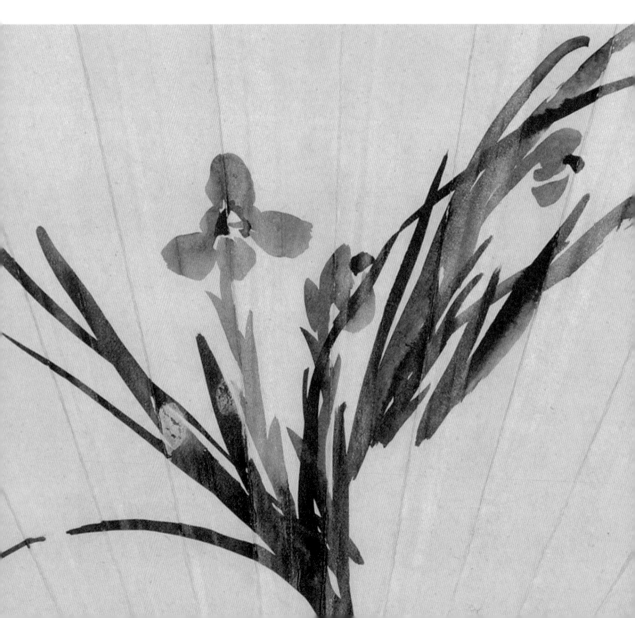

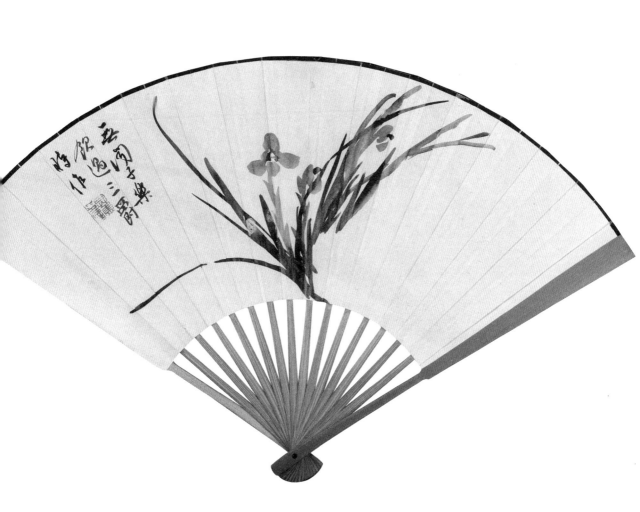

写兰可以淡叶浓花，也可以浓叶淡花，风韵各异，可自行斟酌其变化。

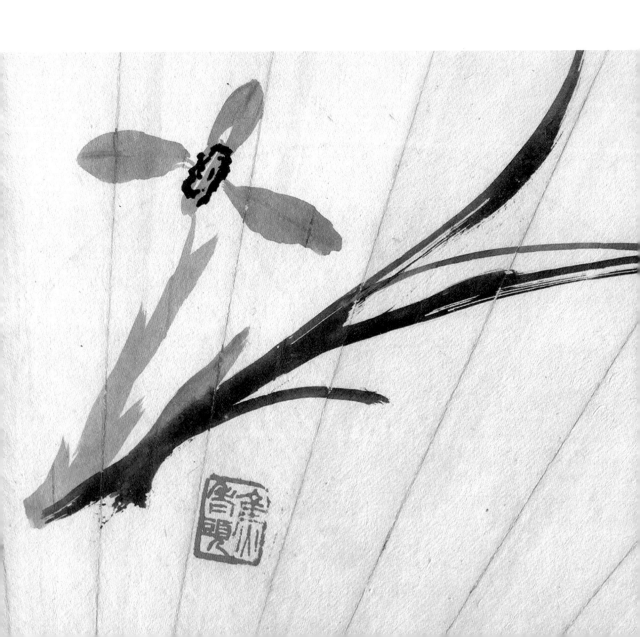

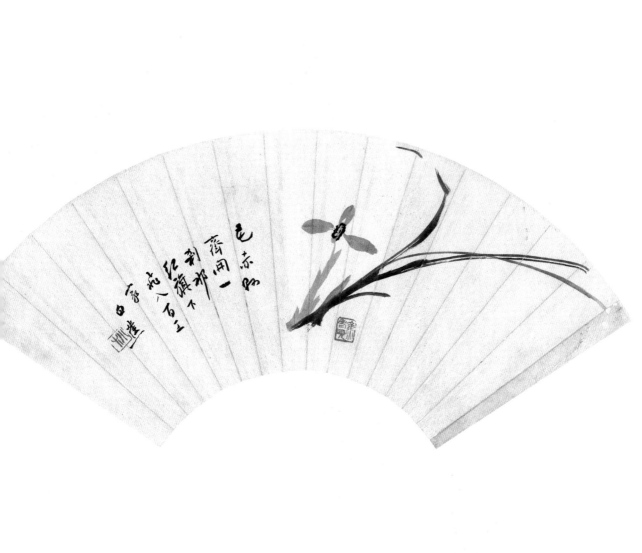

写兰难于根密而叶茂，难于逆行而有风神。晴雨风露，开落动静，花叶皆取姿态。

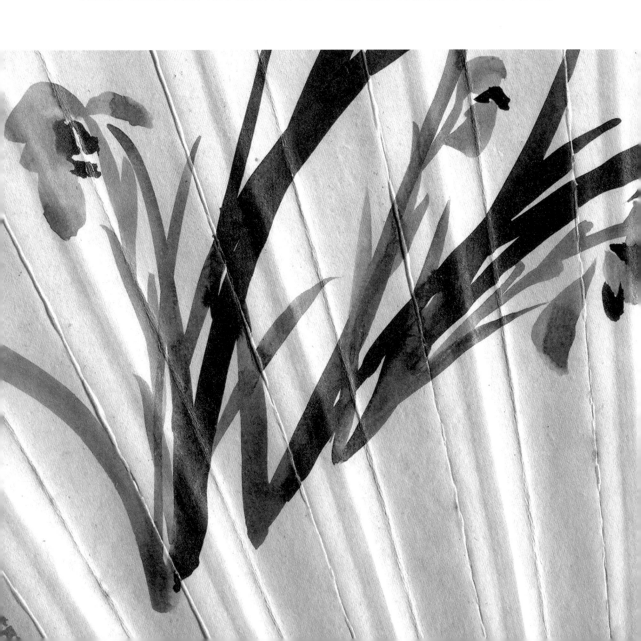

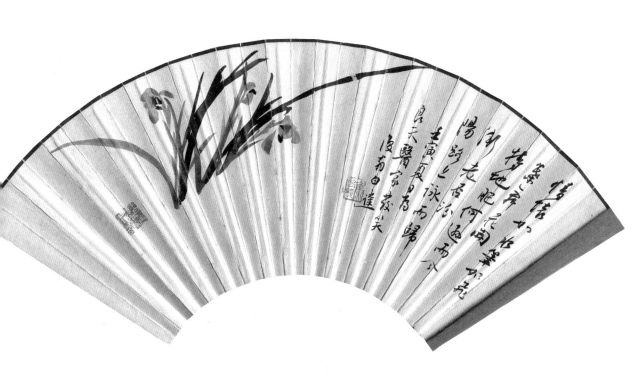

叶子老嫩、前后、远近，可用墨的浓淡来分别表现。即使在一片叶中，墨也有浓淡之分，即以此表现叶的向背之势。

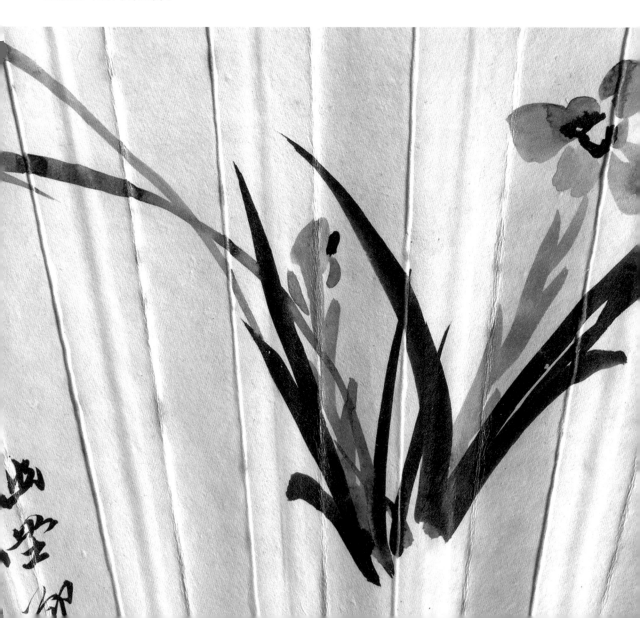

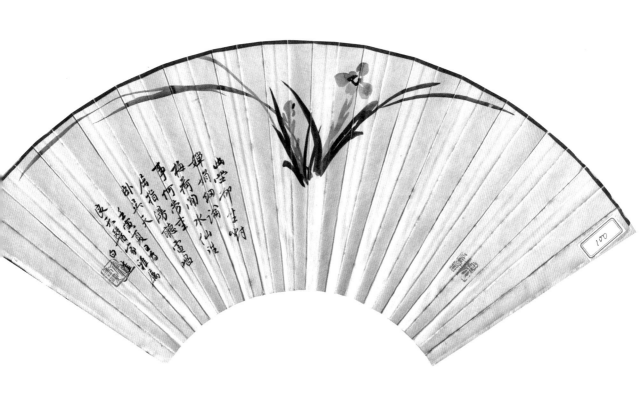

写兰出梗的方法，前人多顺势而出，力量感则会稍欠。白蕉先生喜欢逆势而入，用笔作顿势，如此则能表现出兰花的茁壮、天然之态。

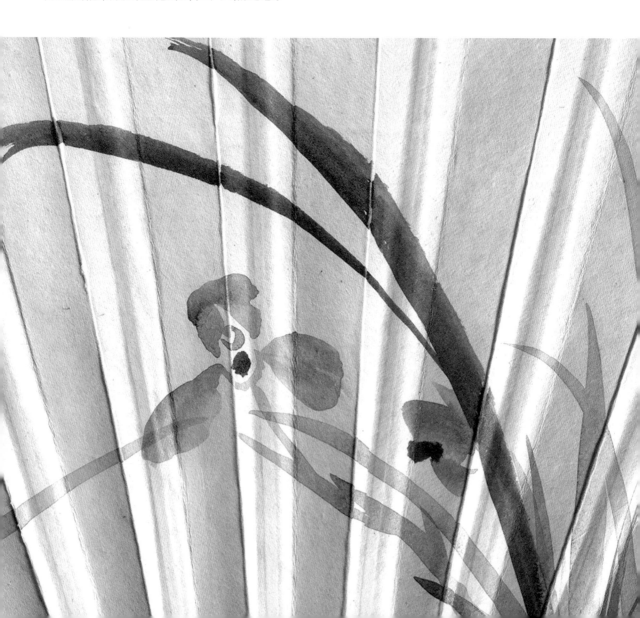

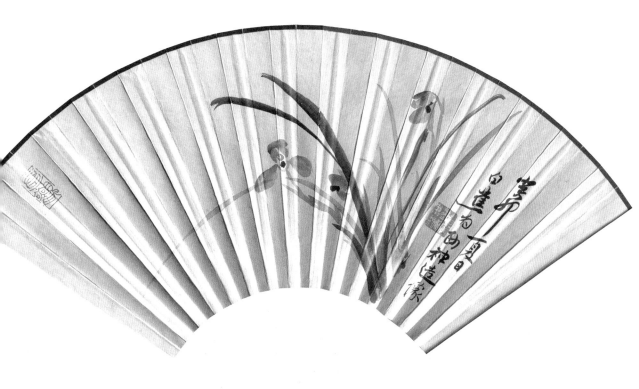

画兰叶时不仅要笔笔送到，每笔中还需要有轻重缓急、起伏转折的变化。

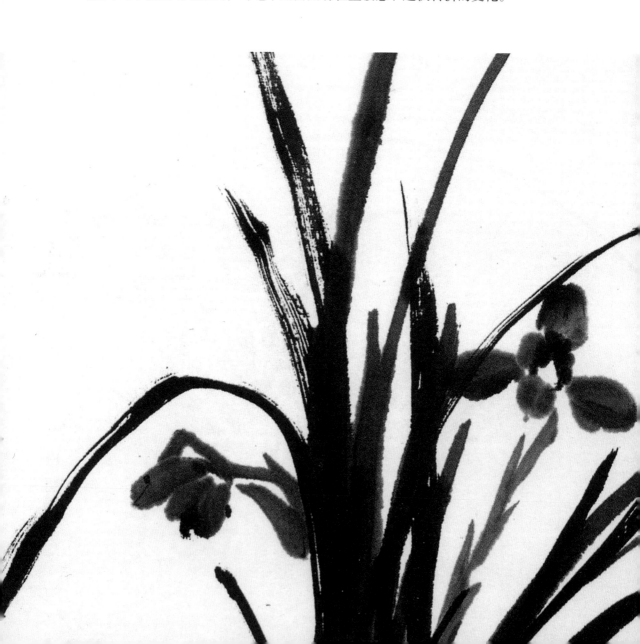

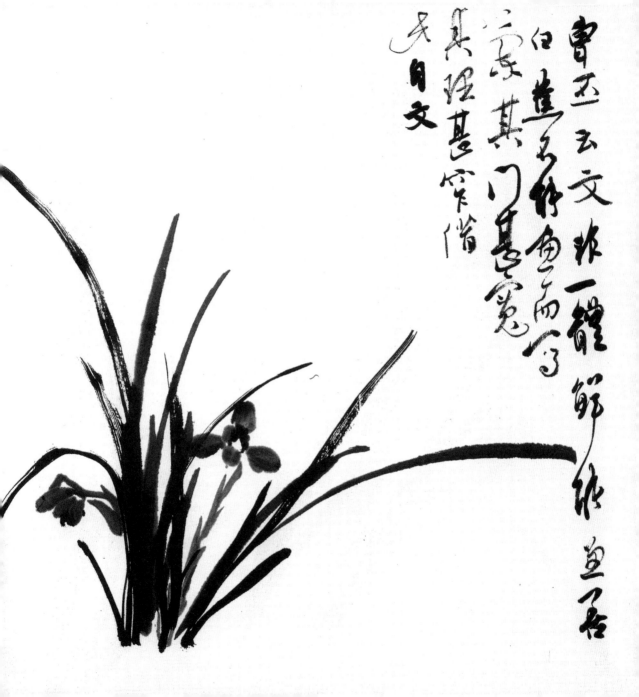

兰一般有尖瓣、梅瓣和荷瓣之分。

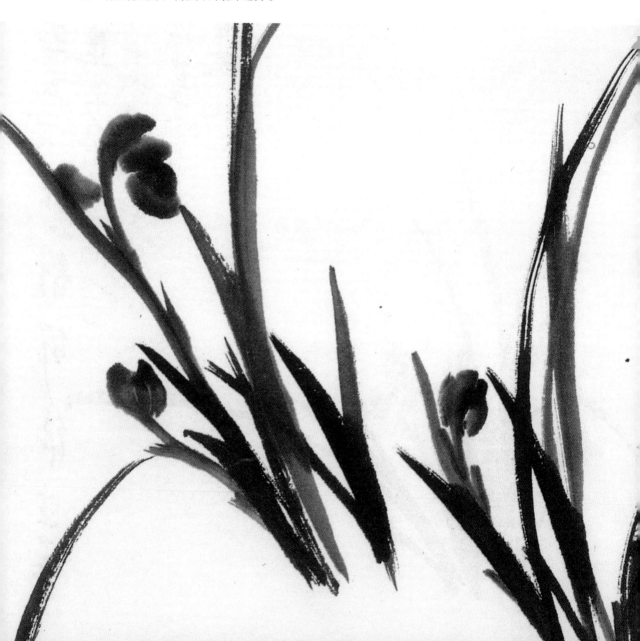

一地霜花一地霜　銀院落、坐聲

書疏風起朝、裏漸看疏林

凡小禽陽　辛丑歲　盡日魚院陪日即景小詩並日

宓窓所題春感忘也

蔣起望栞人咸未深解為未達佳靜趣未見其趣目

白蕉先生的兰花作品上常钤有一方楷书印"不入不出翁写生"，为弟子孙正和所刻。不入不出者无门也，意即不为前人成法所拘束。

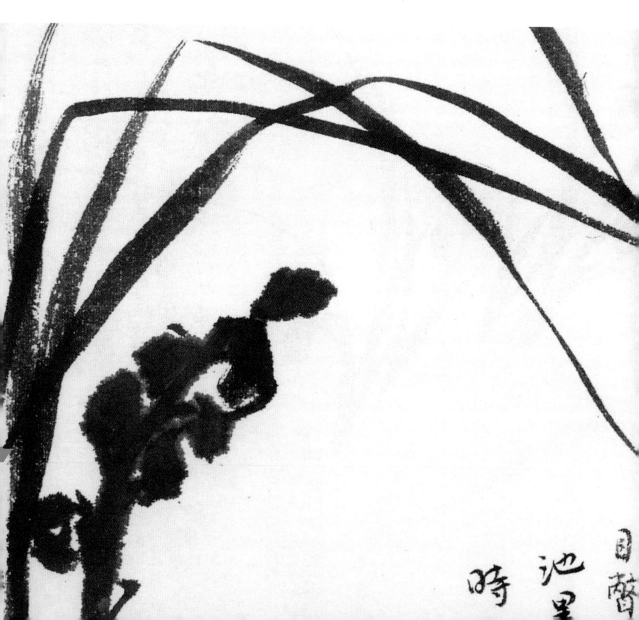

四君容古意晚歸庭際上下仍允
幽心思隱 劉中花色活怡光眄、
事追尋

做唐徹有

花名佳氣蕙花時

遠山可觀賞者未我侍
我父朝自庭院摂益入室及暮自室
還庭石為勞也一夜極大王帖後孳
目醫見素壁花影大動於中頻盡新
池墨瀋定日遂為常課此我兒
時初學寫蘭也漫識於此

仇紙恩墨廢寢忘食人

白蕉先生晚年写兰时喜用浓墨写阔叶兰花。

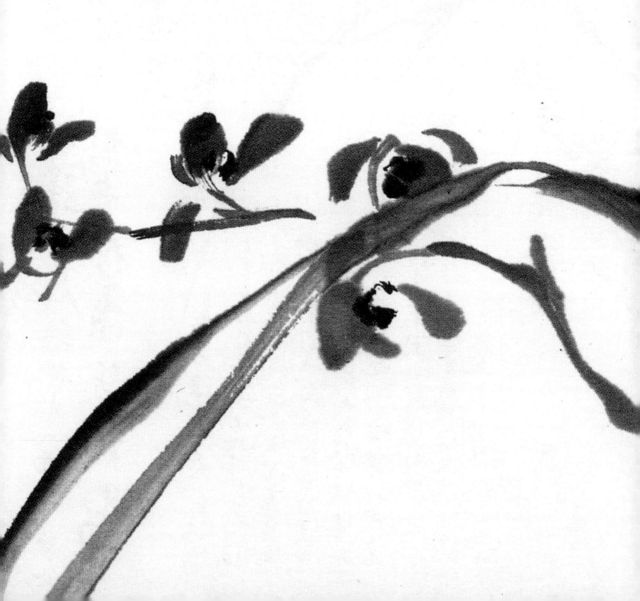

写兰用笔使墨妙如谢客见诗浪浪无端倪庐舟肯超越人远胃是造久之祭石唇十乃九气内亚之

白莲题写兰云意在笔先不在临事临事之真必托长势定日又题一帖云势在得笔，在抒情在势出意得机而神或閒日何先生之矛盾也白莲日此两部曲漫託於此

行笔时要有虚实处理，甚至于笔断意连，如此才会显出意趣和韵味。

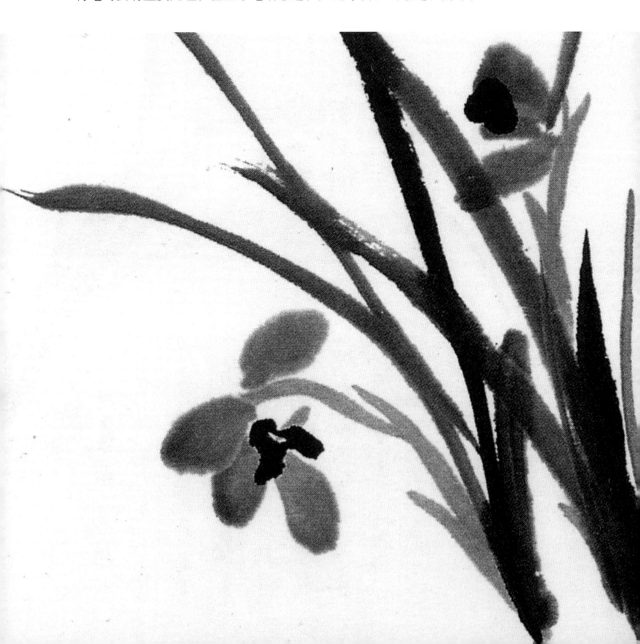

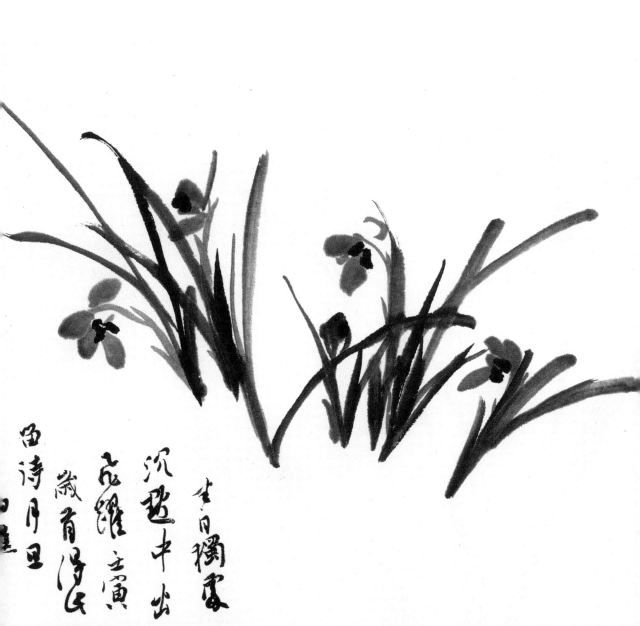

画兰花和竹子，最难处在于出叶之势。在白蕉先生看来，兰花往往比竹子更难画。撇叶时如果有一笔不合适，就会对整幅作品造成影响。

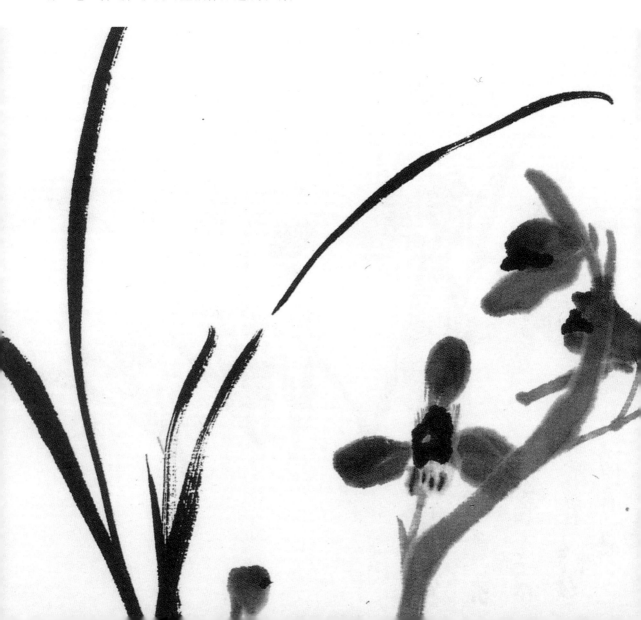

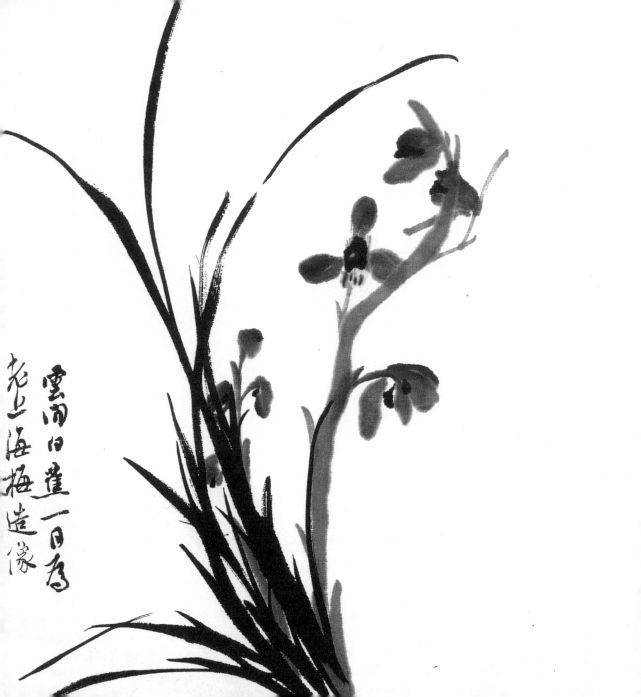

兰叶用笔要有起伏变化，暗含姿态。

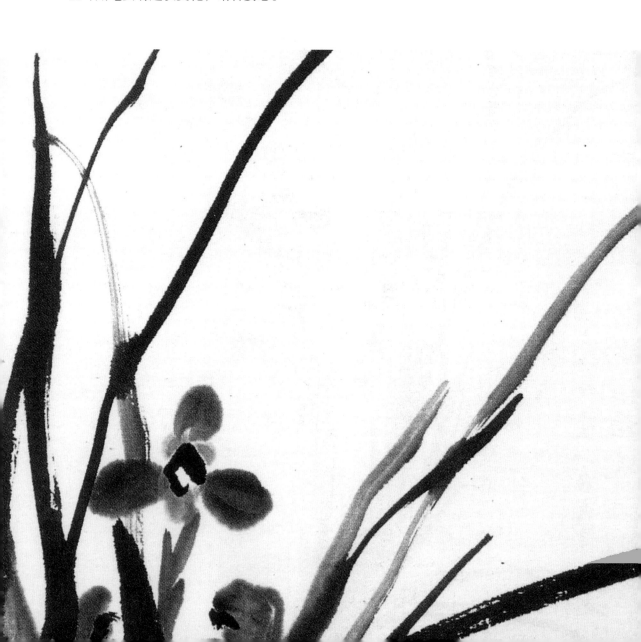

人人氣皆清圖無與窮逢分
草之根墨惟別以氣思
丙申吳復生

庚子氣有清圖

在画花瓣时要注意用笔连贯，不要反复蘸墨。

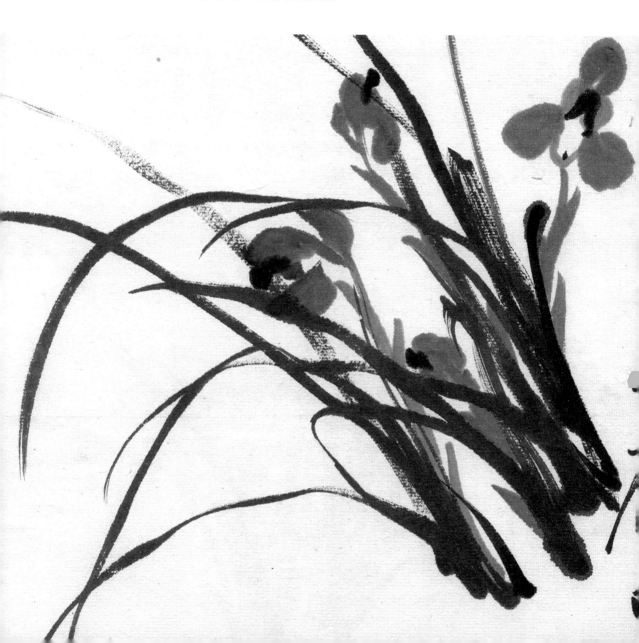

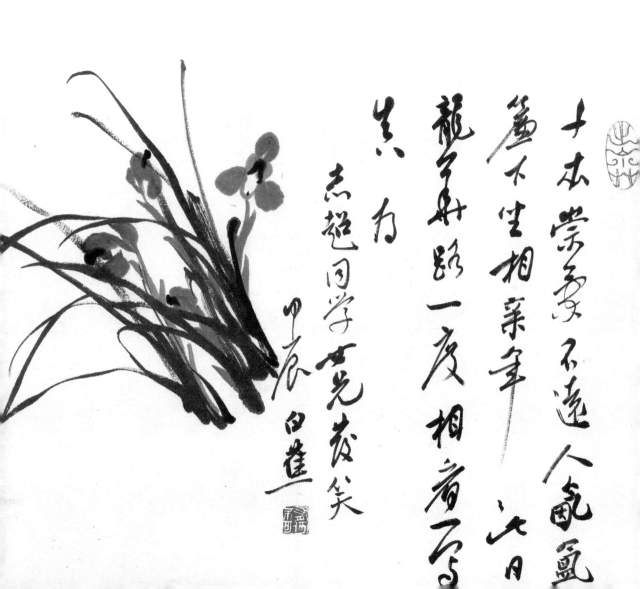

十本叢蘭不遠人氣氳
簀不生相葉至之日
龍孫弄路一度相着不
其為
志超同學世光發笑
甲辰 白蕉

写兰时，在用笔轻巧清灵处可增加一二重拙之笔，如此可有画面生动之效。

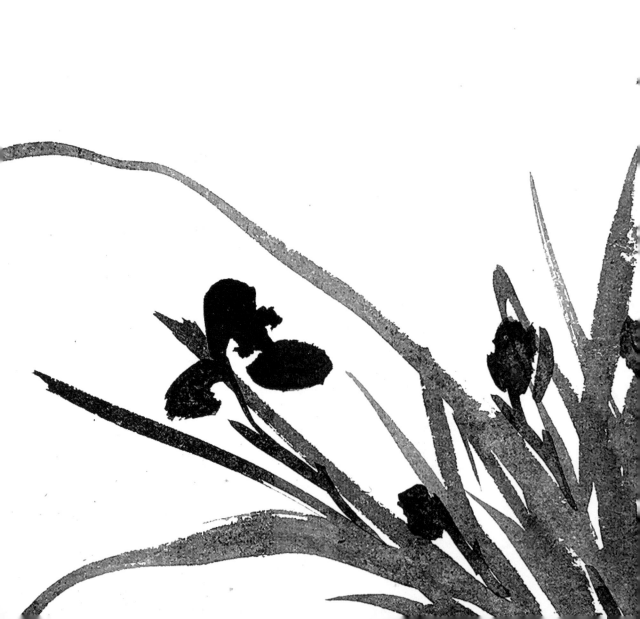

卧中睁眼窗雨作鱼肚色

忽得五雲山當年光景

注来胸次石復入

寂伸写濡毫

偶趁写此天

已大亮光南

趁身矣

辛丑初秋

漚上忽得

写復書為

玄頃言兄方家

裴俊

画面须有层次感，兰叶和花瓣的前后关系可以自由处理，以显生动自然。

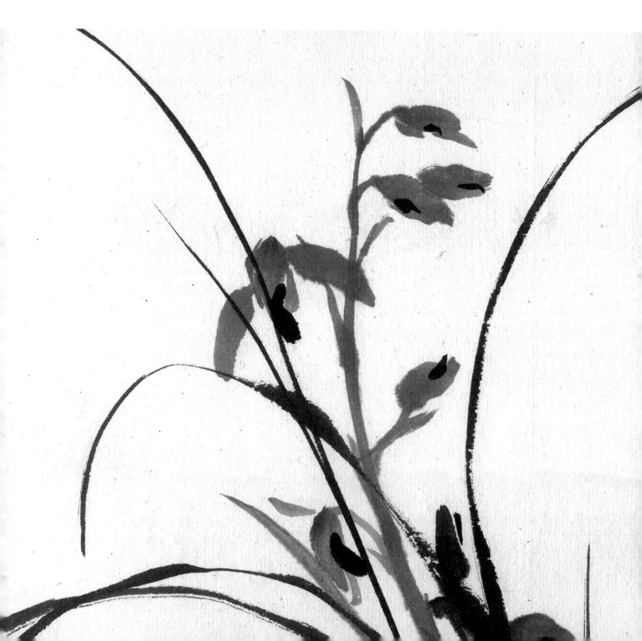

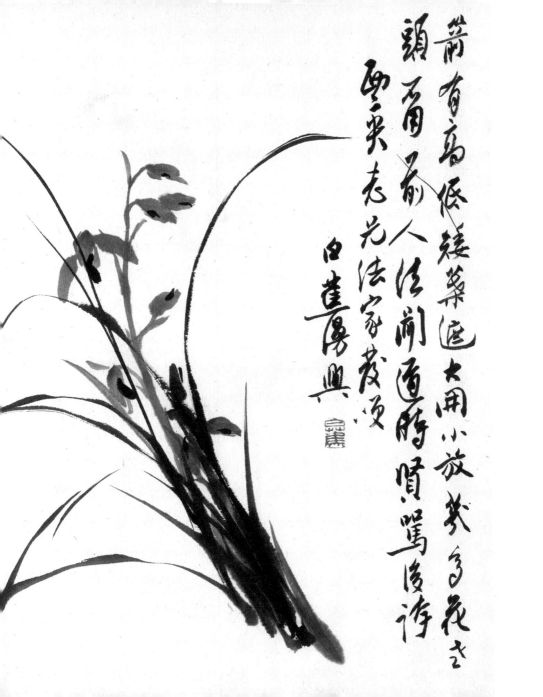

蘭有高低矮葉匝大開小放姿多花之
題不用前人法則逼肖賢駕後誚
要與古先法家爭頂
白崔慶興

兰叶的长短、浓淡、疏密、高矮、团尖，以及外界的环境、气候等诸种状态和因素，在写兰时都要考虑。

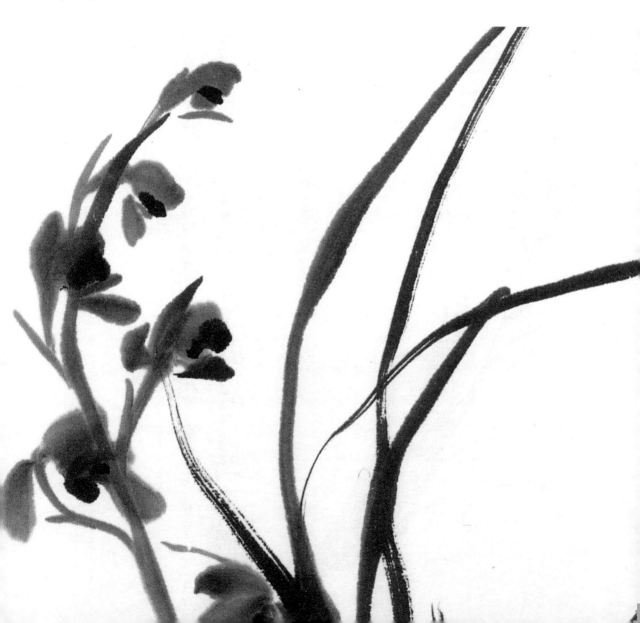

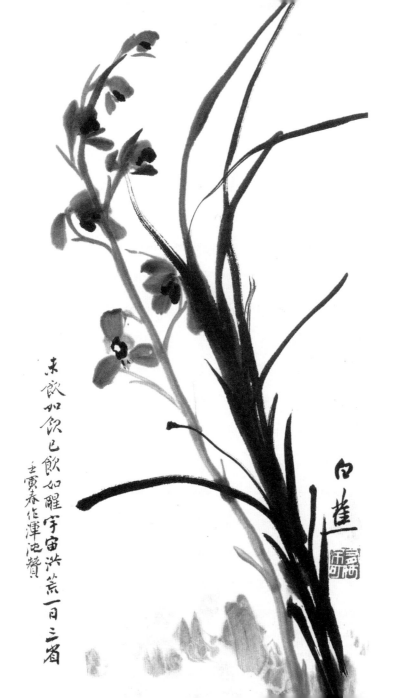

未飲如飲已飲如醒宇宙洪荒一日三省
壬寅春作渾池贅

写兰竹与书法的关系比较近。如果学习写兰，可以配合练习书法，这对于行笔用墨很有帮助书画本同源，所以在画兰竹时，一般会特称为"写"，而不称为"画"。

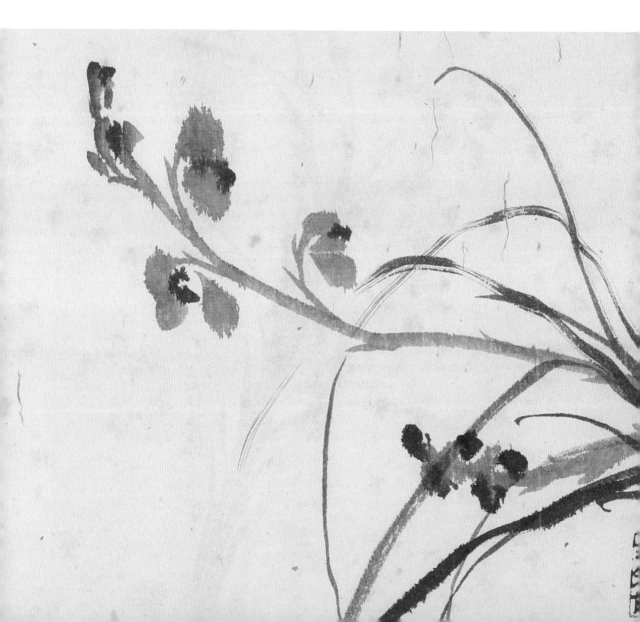

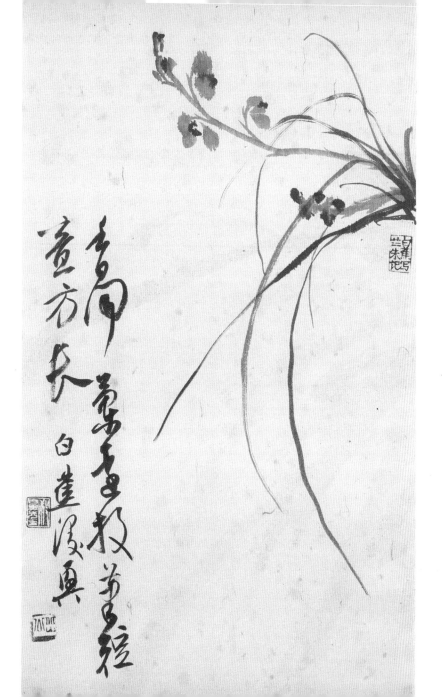

白蕉先生写兰喜仿郑所南笔意，作无根兰花，颇有意趣。

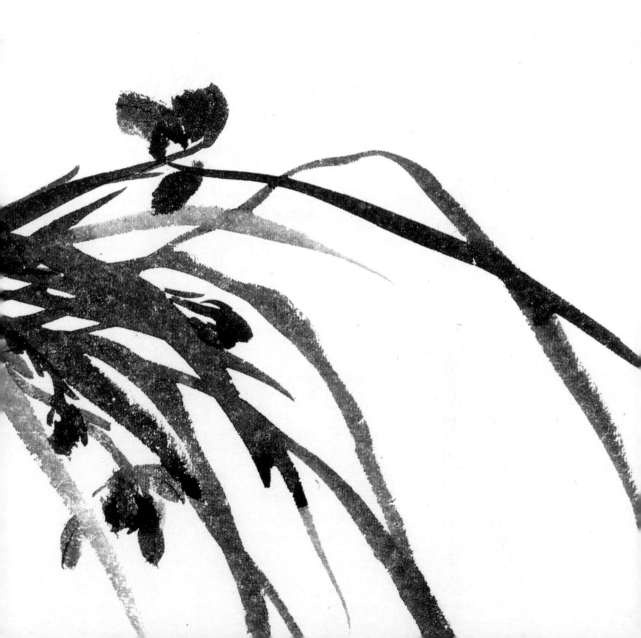

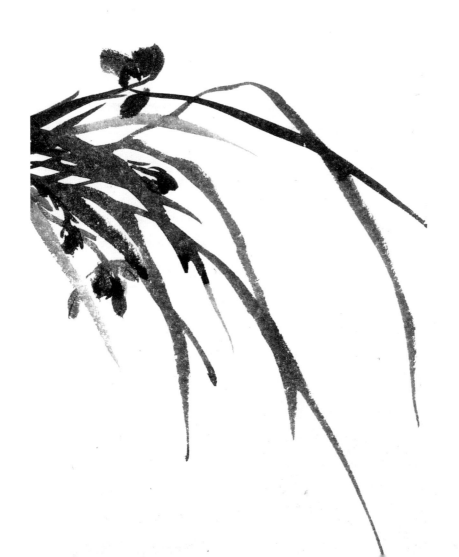

兰叶要交叉错落而不可重叠。

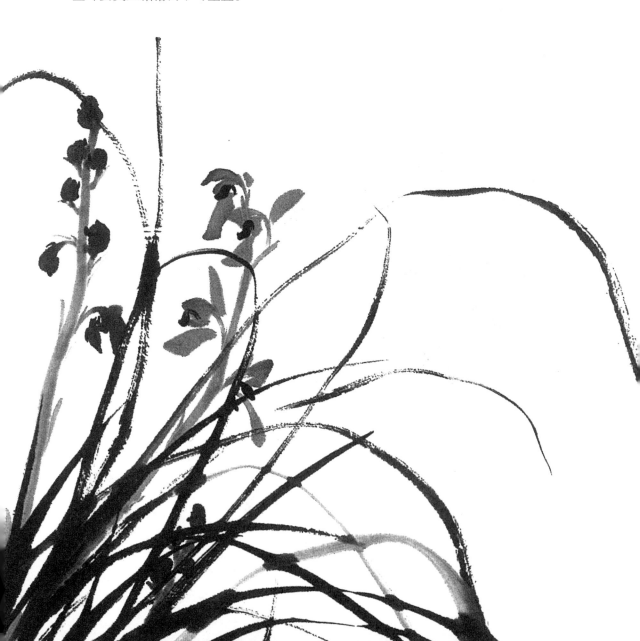

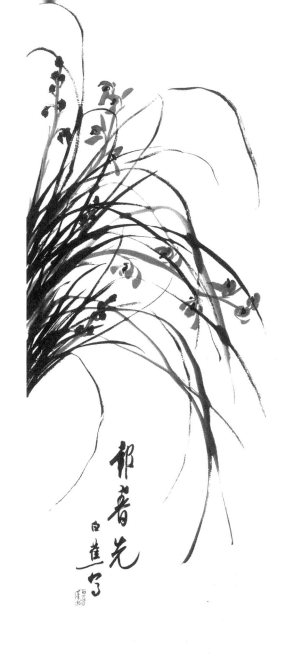

古人画兰蕙花多作尖瓣，多属普通兰蕙。其实贵种兰蕙，瓣子肥厚而圆浑。学兰者最好能自己养兰，可以随时观赏其生长形态。以灯取兰影，可以多得其变化姿势。

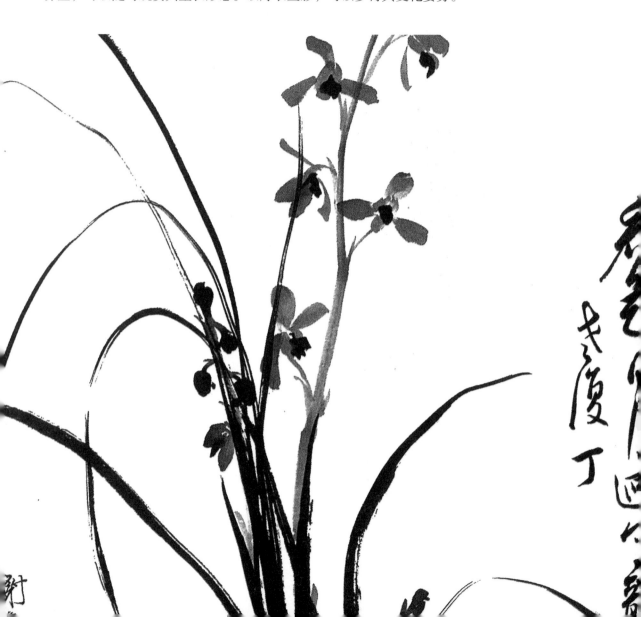

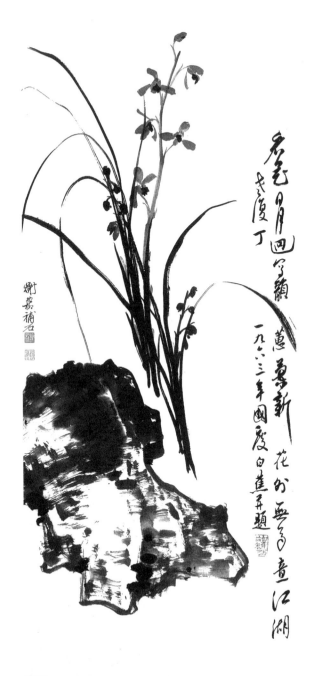

白蕉先生写兰自视甚高，有自用印"天下第一懒人"，谐音"天下第一兰人"。

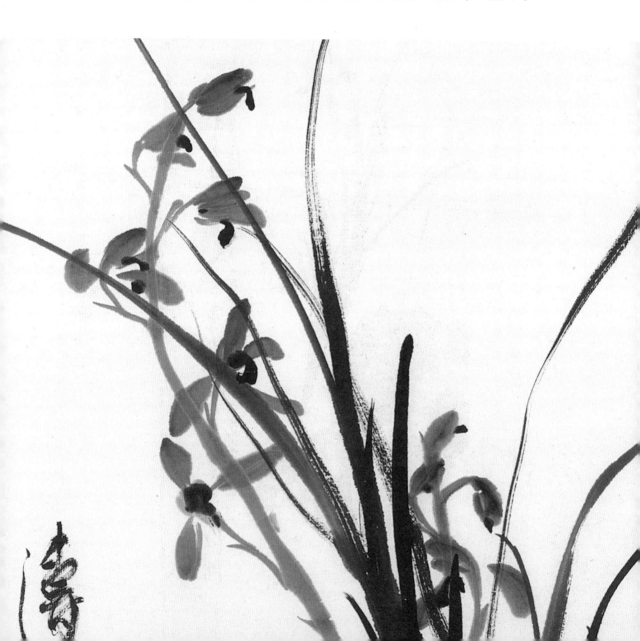

白蕉先生写兰，常请好友如唐云、谢稚柳等合作。或补坡石，或加松芝，或配题跋，交相辉映。

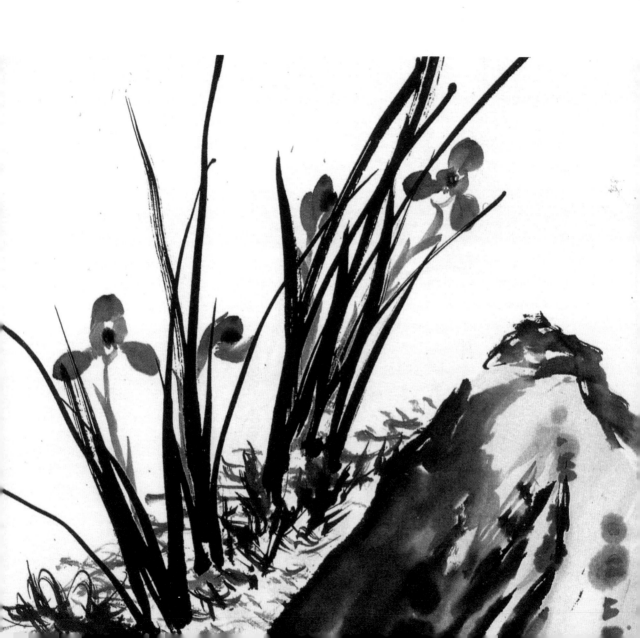

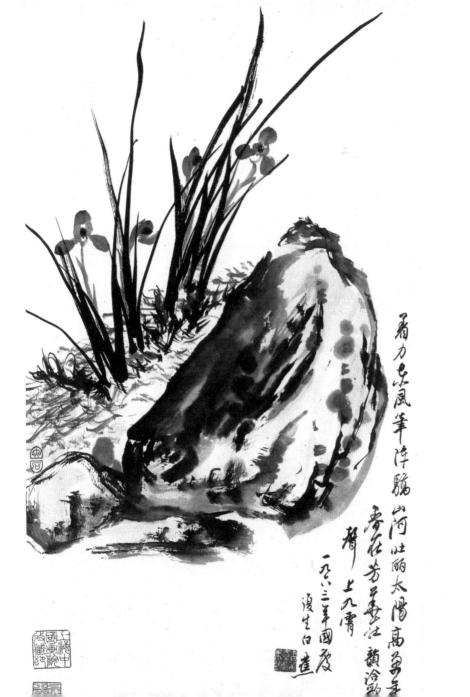

霜力東風筆陣驅
山阿壯麗太陽高萬年

香在芳華世生
聲上九霄

一九八三年國慶
復生白蓮

写兰通常以小品居多，大幅创作对画面的控制能力要求更高，有一定基础之后可以尝试。

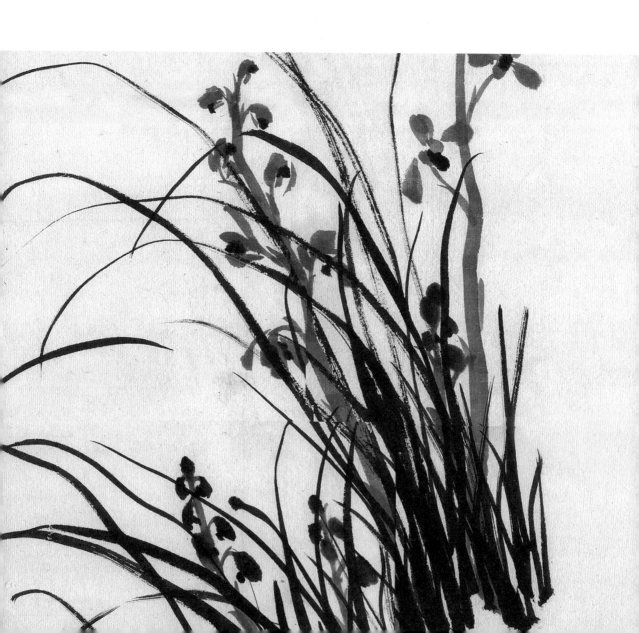

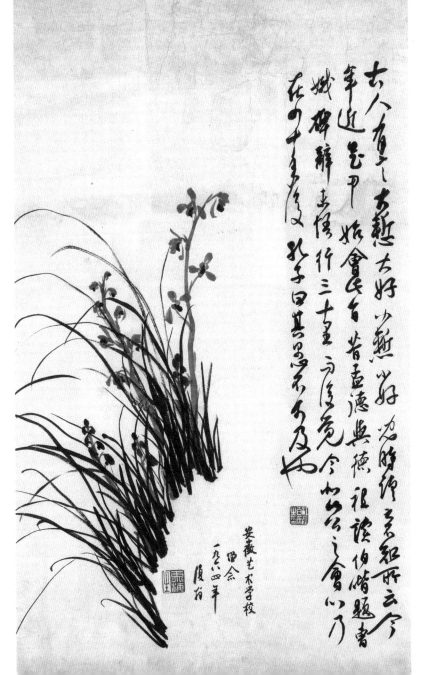

最后这十二帧册页是白蕉为好友范韧庵所作，亦是白蕉先生晚年精心之作。

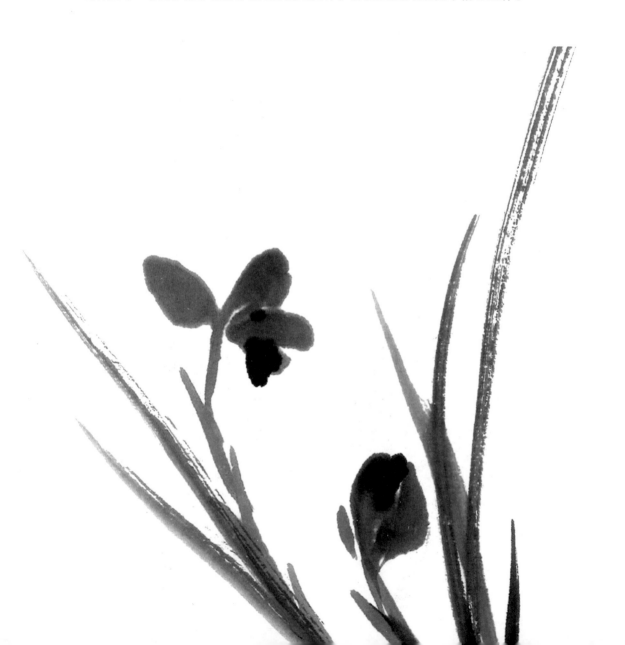

空谷
幽姿
送远
香
郭沫
若句
履�³

写兰时笔中的水分要适中，墨色不可过浓或者过淡。

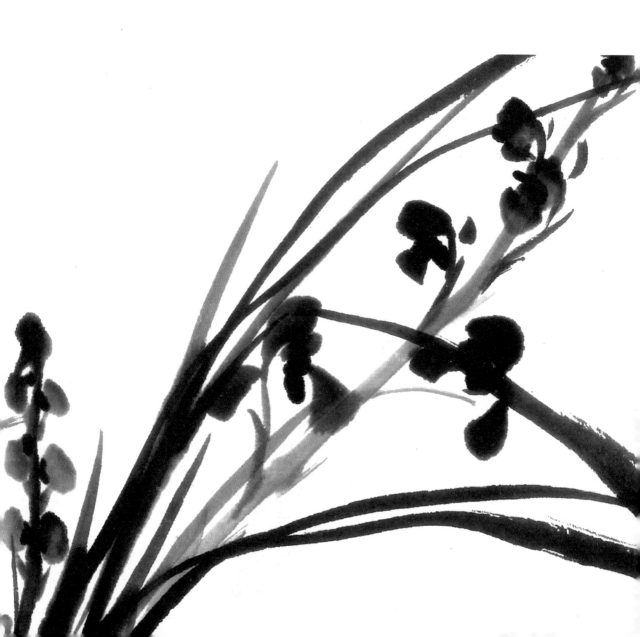

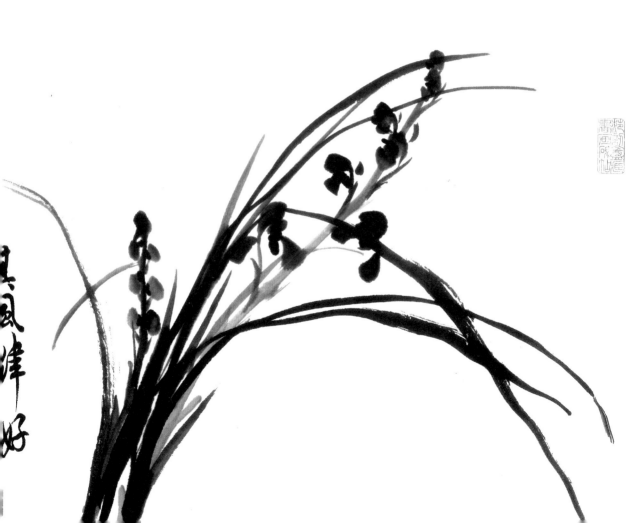

兰叶最忌讳三笔交于一点。初学者尤其需要注意。

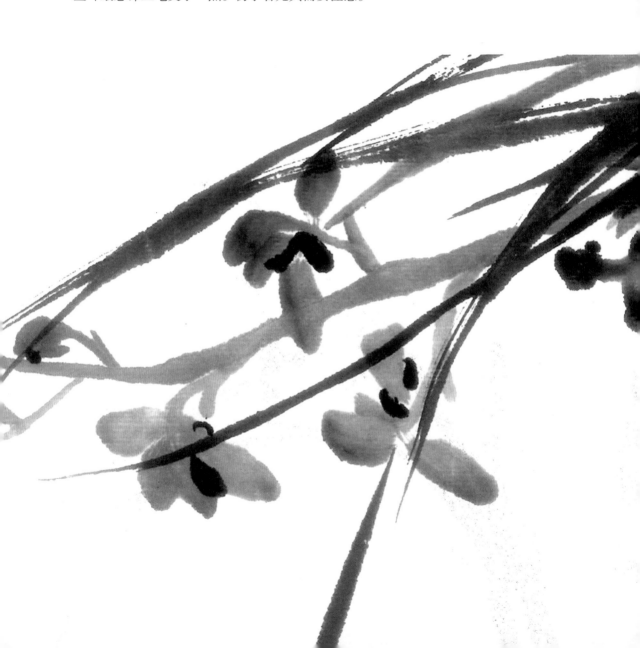

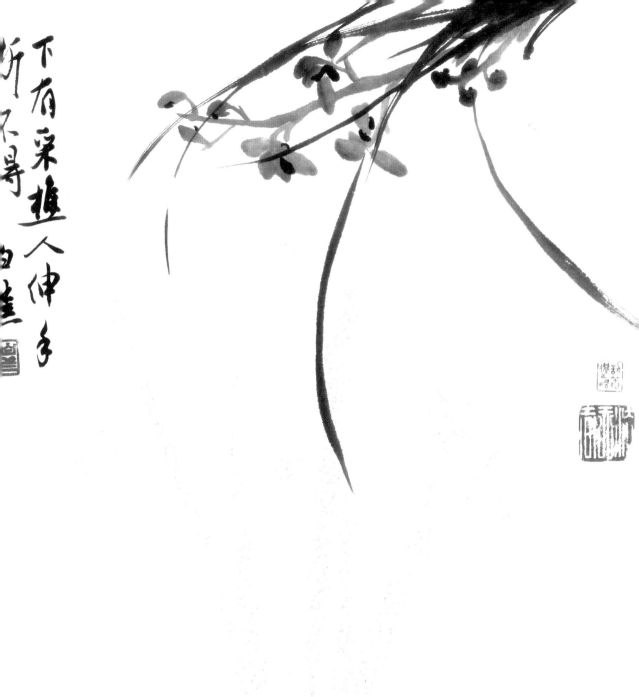

叶与叶之间要分清主次关系。

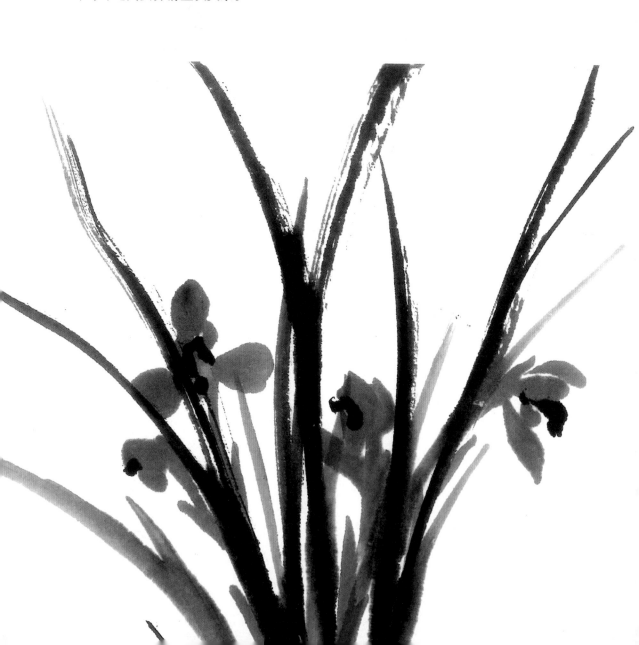

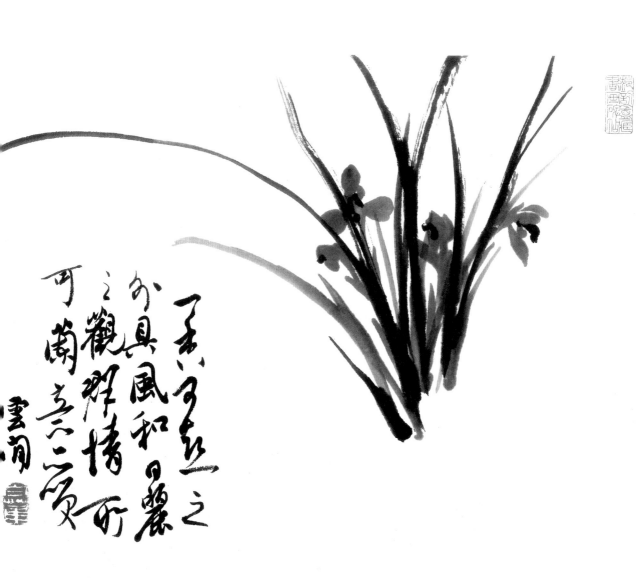

兰花花头可分为含蕊、将放、初放、全放几种，可以多观察自然中的花头状态。

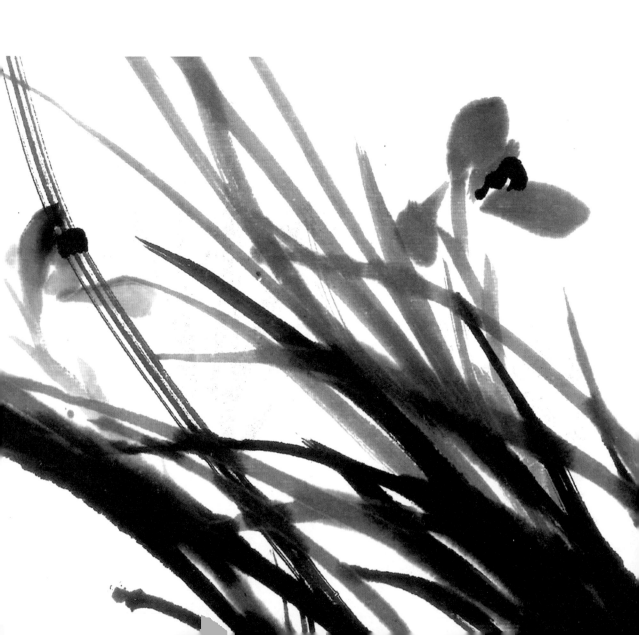

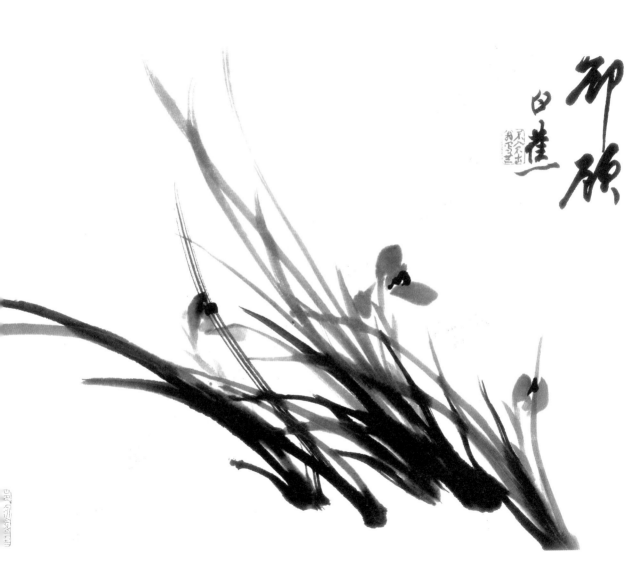

画面要注意虚实处理。虚与实两者相辅相成才能产生画面节奏。

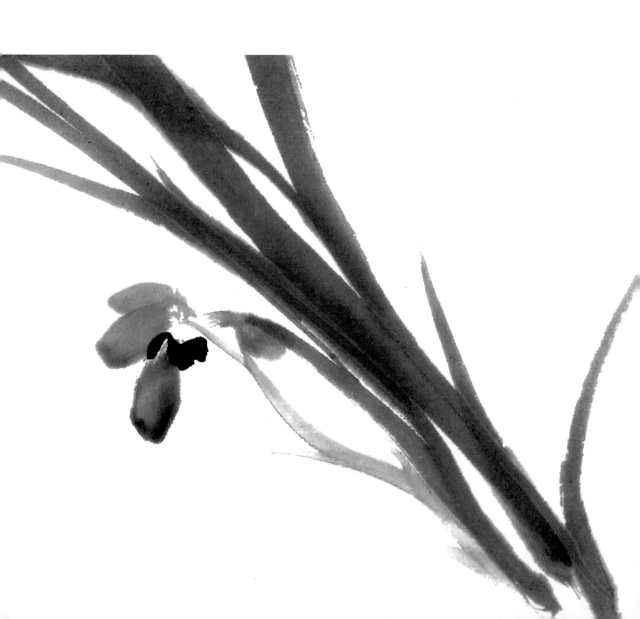

写兰用笔须方圆兼备。

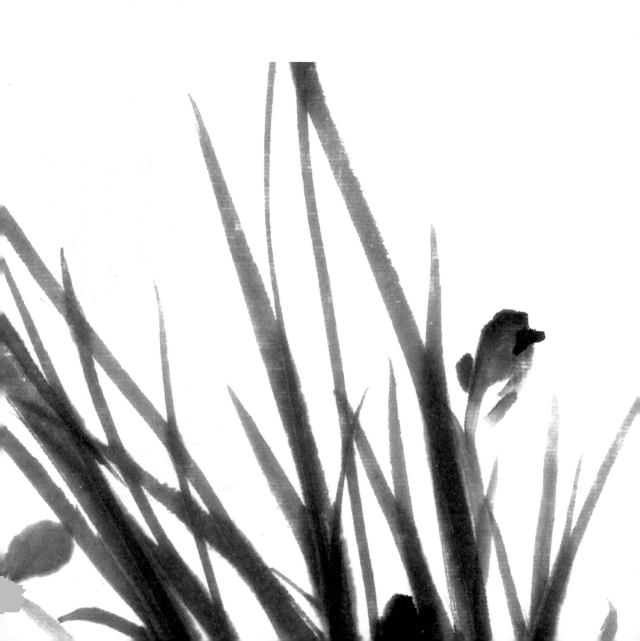

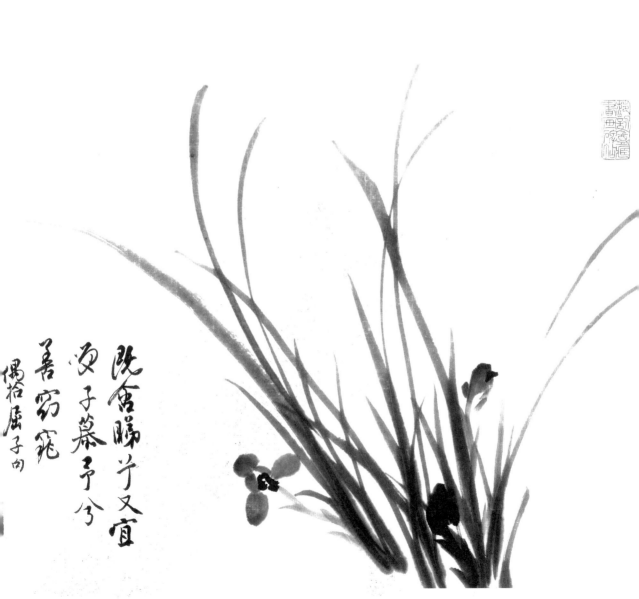

点花心时也要注意疏密变化。

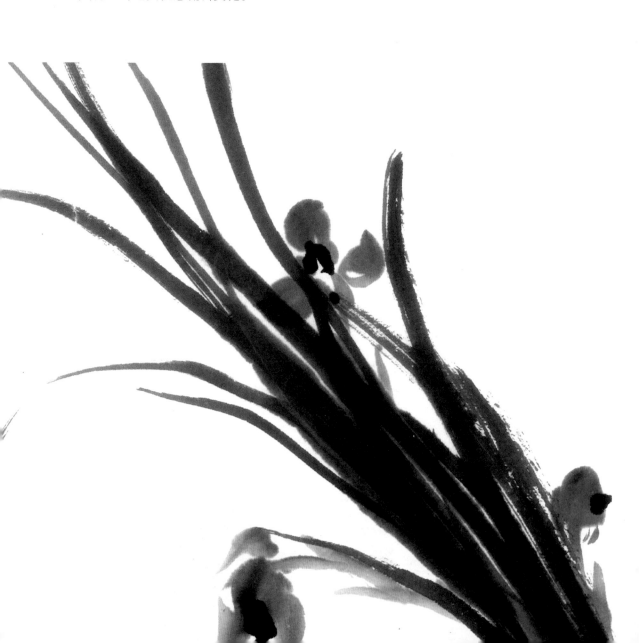

凭谁言之承云霄上花我
乾坤锦绣是素是丹
原一德一同一爵在东风
拾主广藩田前古
言夢中丙戌初
下士

花头与花叶在画面的布局中互为补充、互相取势。

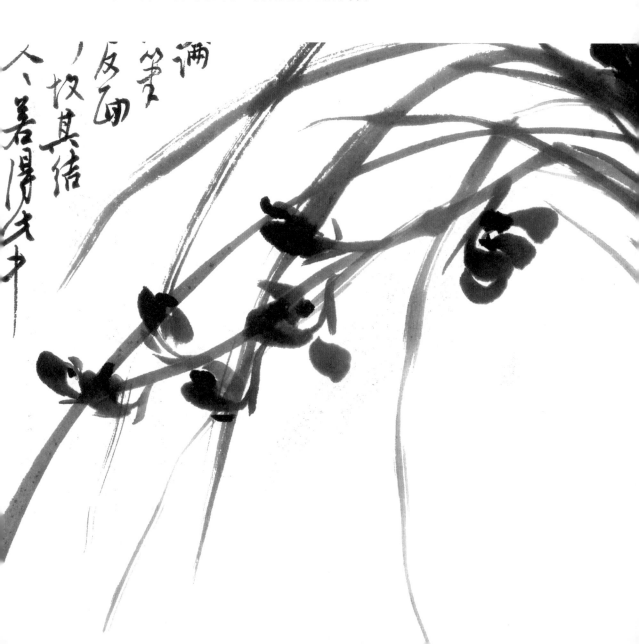

老来书史漏
画在笔先
章在笔先
先有反面
见解取其结
语立人善得其中
趣远素自言初而知
擦拿者看赏之
周速作此寺河者

叶与花都取其自然变化，要得势，忌平板。

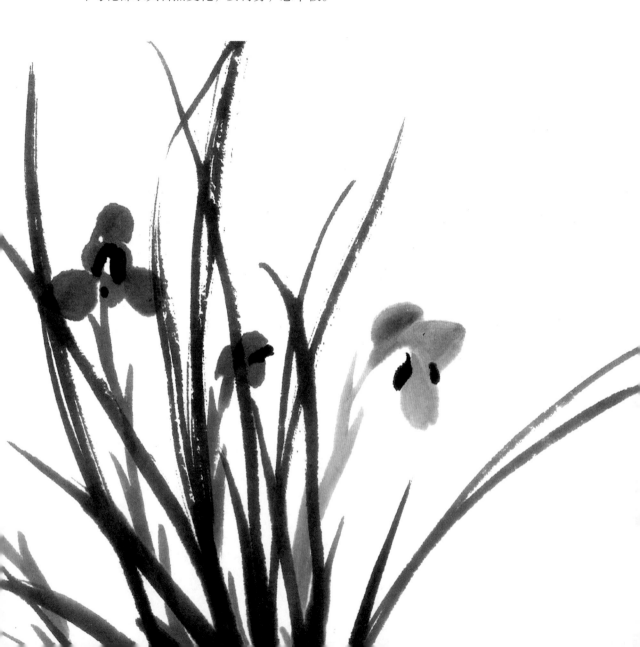

一日東風一日青
汪棠林題畫梅句也
其日被

风势之中的兰花，须有姿态，又不可扭捏做作，君子之风不可失。如白蕉先生所言："有山泽间仪，非风尘中物。"

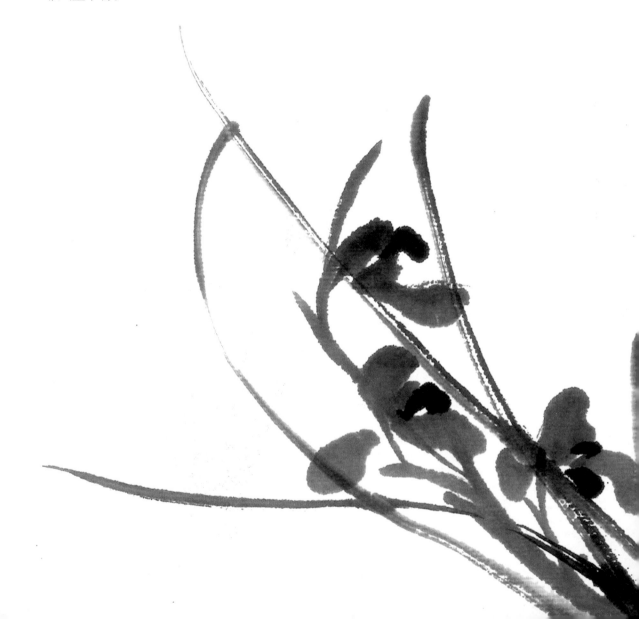

画面的组织和安排，最忌讳呆板匠气。前期学写兰要遵循兰花的生长规律，熟练后方要有变化。

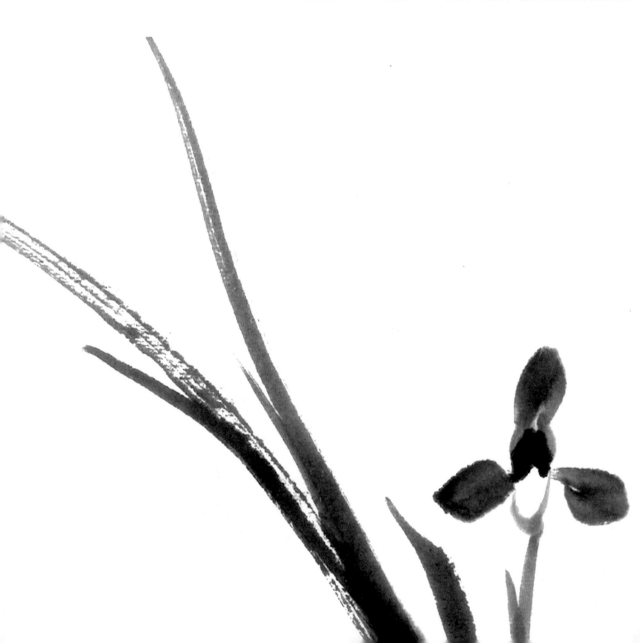

潛山新花眛入盃細看
在室竃外聞質花莫忘
晨幾人尊花多有
湖山人秀若送青八
城此童北花雁有
情　　雲雨田蓮為

汛菴仁兄正之十二頁

附　录

编者按:《兰道》是白蕉先生撰写的一篇讲稿, 对于兰蕙的文化渊源和写兰技法作了比较详细的解读, 读者可以对照白蕉先生的作品, 参阅研习。

兰　道 [1]

（一）兰考

"兰" 这一个名词, 见于《诗》《礼》《易》《春秋》《楚辞》, 可谓由来甚古。由于她的幽芳孤洁, 所以把她来比美人君子, 高人隐士。当时孔子因为她香气独秀, 称之为 "王者之香", 后人又称之为 "国香"。可是自宋朝朱熹注《离骚》, 兰有今古之说, 遂启后人聚讼。往年武进钱丈名山题拙写兰花, 也提出这个问题, 问我意见如何。他后来又发表过一篇《兰辨》, 主意是说古人说的兰, 便是今人所见的兰, 不承认有今古之别。钱丈性是很倔强的,

[1]　白蕉:《兰道》, 见《白蕉文集》, 98~101 页, 上海, 东方出版中心, 2017。

比如他入民国后的道装与书法方面，都可以表示出来。那篇文章相当有些火气，但我也不能同意他的意见。我以为考亭之言，不为无见。我的理由：第一，古人关于兰的考据著作，并无图谱，所以文字官司各执己见，本身就可以打不清的。——屈原既死，后人也无从追问。第二，屈原所说的兰，我根本就怀疑不专指一种，因为自古以来，统以兰名的植物太多了。有草本，有木本。如统言山兰、泽兰、白兰、珠兰、玉兰、佩兰等等，都是名兰。可以佩，可以插，可以食，可以入药，可以辟蠹，还是古今相同。再从古文字学方面讲，兰的古篆是"茻"，当是属于象形文字。但你想拿来证明到底是代表那一种兰，还是不可能的。我国造字圣人实在太聪明了，能够如此笼统的象征着！你看，上面所提起的各种兰，不是都很像这个"茻"字么？那末我为甚么说屈原《离骚》中的兰，根本就不是一种呢？想吧，《离骚》里的"香草"出产地，便是作者的故国。他常常说起湘、沅、澧，那些楚国版图，即今湖南、湖北的地方。那三条水的区域，都是有山有水。屈原孤高自况，孤芳自赏，可能是指深山幽谷之兰。但以他被放不得近君，忧伤憔悴，行吟泽畔，自拟所处卑下之地位，可能是指泽兰都梁香一类，此亦是一义。至于"纫秋兰以为佩"等等所指，除今日吾人习知的兰蕙外，亦可能是指佩兰、珠兰、白兰。

朱熹又有一首兰花诗云："今花得古名，旖旎香更好，适意欲忘言，尘编讵能考。"可见他虽有古今之说，到底还是无法考证。

好了，我们现在讲写兰，在考据方面，可以一切不问。我们所写的兰（实际还包括蕙），是一致公认的"王者之香""国香"的山兰。这种兰的产地，今浙江、福建、广东、湖南、河北等地。他的大别为兰为蕙兰的一种，通称春兰；蕙的一种，通称夏兰、秋兰、建兰。兰，普通一茎一花，养得好的可开台花——一茎两花，俗称并头兰。蕙一茎数花，多至十余花，兰叶短劲者多于长狭者；蕙叶全长狭而较柔性。惟建兰叶多短阔而硬性——也有长阔的。于绘画方面，通称写兰，也不大提到蕙字，其实兰与蕙是一科两种。

（二）写兰

写兰方面，普通与梅竹菊相提并论。人家往往把他配成一堂，四幅同挂。其实四者之中，我以为兰竹最难；二者之中，我又以为兰比竹更难。古人有二种说法，一是"兰三年，竹一世"，一是"竹三年，兰一世"。所谓三年者，说学者三年有成也。所谓一世者，是说一世也许画不好也。于此可见二者都不是容易的。但我为甚么说兰更难呢？因为事实证明，写竹有一叶不好，尚可遮掩；若使写兰有一笔不好，那便全纸皆废。像写钟王一路字一样，有一笔不好，在眼前是直跳出来的。

写兰竹与书法最近，书法有功力的，学兰竹正可以余事及之，可收事半功倍之效。书画本来同源，所以在兰竹方面，尤特称为"写"而不称"画"。所以要兰竹写得好，先要字写得好，这倒是毫无疑义的。

以兰入画，始于宋末元初，时期略后于竹。初期写兰名家如赵松雪、管仲姬、赵彝斋、郑所南、赵春谷、僧仲儒、僧雪聪、杨补之、汤叔雅、杨维幹等一班人，实在并不高明，难看得很。这是时代为之。到了明代，如文徵明、张静之、项子京、吴秋林、周公瑕、蔡为之、陈古白、杜子京、薛冷生、陆包山、何仲雅、徐天池一辈，变景亦多，渐渐进步。其中以周天球、陈古白、徐天池诸家较出色。郑所南写兰的得名，另有其他关系，就画论画，并不见怎样高明。清初以来，石涛、罗两峰、华嵒是杰出的作家。笔墨的趣味，等于山水画以方到了元代的四家模样。郑板桥欲雅弥俗，虽有面目，实在不佳。画金门（编者按：此三字原文如此，当为作者笔误或原刊刊印错误）也有好作。其他写者虽多，多不足道。总之，一般而论，花卉方面的进步，是明代艺术特征之一。

记得往年有人问我学兰"怎样才写得好"？我对他说："先不要问好。"又问我："到笔下有点数目了，以那一位古人为师？"我反问他："古人师法那一位？"他不敢再问下去。我料想他未必能明白我的意思。他一定当我只是浇他冷水。其实我虽看他来意未诚，而我的回答再切实也没有。诸位有意学兰，只要预备牺牲十刀纸，再留心自然的东西就行了。

（三）结构——章法

兰花谱没有好的。但初学大法，如蒋衡、芥子园、王冶梅等等所编，总

可看得。其中所言关于撇叶方面，如钉头、鼠尾、螳肚、二笔交凤眼、三笔破象眼之类，皆是自然之事，为指点初学，立此名目，不必死泥。写得熟了，自然会变化多端。

结构方面，大致初学患在根把太散，进一步又患太紧，出叶患乱而笔势尽，不是用力太过，便是毫无气力。至于丛兰根把写成竹篱笆的一个个梭子块的洞洞，最是恶道！或叶子交点成一个个交叉形的三脚架子，初学所不免。开花患排叠联比，高低齐同，老幼不分。

章法方面，大纲也只有二十种左右，出入变化，不过大同小异。试想一纸当前，如何摆布？从上、下、左、右、中五个章法，想到不上、不下、不左、不右、不中，便可变成十个。再从高低、阔狭、长短着想，便生出十六个章法了。再点缀以竹石、高崖、山坡、平地、芝棘、泉流、盆盎……加之以风雨、晴露种种姿态，随意可有变格，但大法还只是这几种。

（四）花叶——墨法

写兰撇叶最难。初步亦知叶难于花，进一步又以为花难叶易，但终于感到叶难花易。譬如饮水，冷暖自知，此中必须经过好几次反复。

出叶自左而右为顺，自右而左为逆。初学先入手从顺，再行学逆；由简入手，再行学繁。叶少要不寒伧，叶多要不纠纷。必须顺逆繁简兼能，方为全才。

花分四面，开有先后。花叶必使偃仰、正反、含放、向背、高下、老嫩，呼应生动。昔贤形容叶如翔凤，花如飞蝶，正言其得势。有时开花后再插叶，有时叶不须从根出，意到笔不到，熟能生巧，正须活用。

又古人于兰蕙花多作尖瓣，此必系所见多属普通之兰蕙。其实贵种兰蕙，瓣子肥厚而圆浑。学兰者最好能自己养兰，可以随时乱赏其生长形态；以灯取影，可以多得其变化姿势。否则有一二养兰朋友，时相过从，意境新鲜，可以帮助长进不少。

写兰用墨，须新研，不得有宿墨。叶墨略浓于花，点心最浓，此为正格，变用要得法。叶子老嫩、前后、远近，便以用墨浓淡来分别。一叶中亦分浓淡，可见向背。此等处须多看名迹，加意玩味，必然有得。

以笔蘸墨，有时蘸笔尖略浓；有时蘸在笔之一面。生纸熟纸，又须知其纸性，则老嫩、阴阳、浓淡，可以时得异趣。

兰花点心，如美人之目，传神阿堵，花之精致，能使全体生动，最不可轻忽。宋元明清点法不同，明人尚多用宋元法，清人多作二三点，近人例作三点，不知变用，最为恶习可笑。

（五）运笔——手法

写兰竹笔以纯狼毫为宜，出锋要长，笔管也必须长，此与画别种画不同。因写兰竹皆须悬肘，空中着力，离纸较远之故。

写兰与书法不同之点，便是运笔手如掣电，绝忌疑滞！一迟疑，墨色便坏，而叶不得势。又书法忌多运指，若指法一多，便难上窥晋唐，只落宋元气息。写兰取姿态，指法关系自然密切了。往年我题写兰有云："执高腕灵，掌虚指活。笔有轻重，力无不均！"四语可谓尽泄手法之秘。又云："花易叶难，笔易墨难，形易韵难。势在不疾而速则得笔。时在不湿而润则得墨。形在无意矜持而姿态横生则韵全。"此是我甘苦之言，亦是写兰精核。诸位在动笔之时，可以随时体会印证。

上面墨法末了，我讲起过以笔蘸墨云云，蘸墨后，落笔要快，若有迟疑，则所蘸深墨上渗，便不能分阴阳浓淡。所以落笔要快，必须注意！

至于兰花出梗，从来亦有顺逆二种：自根出者为顺，往往不画茎壳；自外入根内者为逆，往往画茎壳，由几笔接连，两面画进。蕙花出梗，古人亦多顺出，总不得力，花多时看去尤其支撑不住。我的写法，全由倒入，用笔作顿势，颇见力量，全得茁壮之天然物形态。

此外写兰以水墨为上，色兰只是取悦俗目；以写意为上，以双钩为次。叶与花都取变化，要得势，忌平板。

绘画讲气韵生动，写兰尤其是如此。然而气韵生动，全在用笔用墨。至于人品与胸襟关系，要不在小，那全是由于平素的学养环境了。

后 记

　　余生也晚，没有机会见到白蕉先生，但是接触先生的书画却从中学时期就已开始。随后便沉迷于先生的艺术，临习他的作品，搜集关于他的一切资料。写文章，编年谱，经年累月，乐此不疲。这些当然都是出于对白蕉先生艺术造诣和人格魅力的崇敬。先生一生颇多艰辛，最终凄然离世。身后很长一段时间少为人知，直至近年声誉渐隆，凭借自己的艺术成就得到公认，实在太不容易。如今恰逢北京师范大学出版社有近现代书画名家教学系列丛书的出版计划，作为先生的粉丝，很荣幸能承担白蕉分册的编写任务，为宣传并普及先生的艺术出一份力。

　　本书在编写的过程中得到了何民生、姜峰、郭国芳、盛兴中、姜云峰及赵孟君诸先生的大力支持，孟会祥老师拨冗审阅文字部分，卫兵、章正、王亮儒诸位先生为了编辑事宜与我反复沟通解惑，在此一并向他们表示衷心的感谢。

2020 年 8 月
王浩州记于郑州